海清 孫敬植 著書

篆書百林文

三一書法會
月刊 書耘文人畫

七體百林文 再完版을 펴내면서

　　내 나이 50세(甲子年)에 5체백림문을 출판하였으나 당초의 뜻대로 서예학습의 초보자에게 체본으로 활용하기에는 부족함을 느끼고, 10년후 60세(甲戌年)에 전예해행초의 5체외에 연초 방예(連草 方隸)체를 창신하고 7체백림문을 휘호하여 회갑을 기념으로 출판한바 있다.

　　그러나 15년이 지난 뒤에 비로소 7체백림문이 3권으로 편집되어 초보자의 학습에는 불편함이 있음을 깨닫고, 각체별로 재판을 구상했으나 사정이 여의치 않아 해서 행서 두 권만을 출판하였고, 또 10여년을 지나고 보니 미수(米壽)가 다 되었으니 60대에 출판한 장년기 회심의 작품 7체백림문을 그대로 세상에 내 놓을 수밖에 없다고 생각이 되어 늦었지만 이제라도 칠체백림문 전부를 재완판하기로 결심하게 된 것이다.

　　일찍이 5체백림문을 출판하였으나 특히 강조하고 싶은 것은 백림문 5~8호 글귀는 인체를 팔괘로 분류한 주역 설괘전(說卦傳)에 근거한 구절인바, 외람되나 불합리하여 비간 수손(鼻艮 手巽)으로 바꾸었는데도 아직도 시비가 없으니, 이는 손(手)을 산(艮)으로 다리(股)를 바람(巽)으로 보는 불합리한 원리가 지난 수천 년간 시비 없이 간과했던 것과 다를 바 없는 일이다.

　　필자가 금년에 별첨 비간 수손(鼻艮手巽)의 대액작품을 서도협회초대전에 출품함은 지난역사의 불합리한 주역의 논리를 밝히자는 것이었으니. 인체의 이목구비는 필수적인데 코가 빠진 것이나, 바람은 손으로 일으키는 것을 다리로 대입시킨 것은 모순이 아닐 수 없다. 그런데 수천 년간 지나온 것은 과거는 대위시대(大僞時代 老子)인 소치로 묵인되었던 것을, 진법의 신천지개벽을 앞두고 섭리에 의하여 밝혀진 것이라고 보는 것이다.

　　또한 별첨 상용구(象龍龜)의 대액작품은 과거 직장동료인 이우성(李愚鍾 광주관세청장)씨가 필자의 정원을 보고 잘 장식된 수석을 선물하였는바 옆으로 약 2척의 오석(烏石)에 상용구의 물형에다 북두칠성이 박혀 있는 명석이었다. 입수된 것이 신기하여 지난 임진년(壬辰2012)에 한국서화원로총연합회 회원전에 국전지 대액작품으로 출품했는바 거북귀 자 획 속에 이목구비가 박힌 큰 숫사자와 고래가 눈에 띠어 신비하게 생각하고 지냈다. 6년 후에 필자의 갤러리에 걸어놓고 안경을 쓰고 자세히 보니 까치를 비롯한 13수의 눈이 박힌 금수가 다수 있음을 발견하고 이목구비가 박힌 물형이 형성됨은 불가사의한 일이다, 동학의 글귀에 오도 금불문고불문 금불비고불비(吾道 今不聞古不聞 今不比古不比)의 사법(事法)으로 이루어진다는 경문이 있으니 고금에 듣지 못하고 비교할 수 없는 사건이 바로 이런 작품의 발견이 라 생각을 하면서 이는 나 혼자만 알고 있을 일이 아님을 느끼게 되었다.

천도교경전 8절의 필법(筆法)은 교인들도 이해할 수 없는 문구로 엮어 졌으니 필법은 글씨 쓰는 법이라는 제목을 가지고 있으나 첫 글귀의 수이성어필법 기리재어일심(修而成於筆法 其理在於一心) 즉 "수양으로 필법을 이루나니 그 이치가 일심에 있다"를 제외하고는 글씨 쓰는 법이라고 보기에는 이해가 되지 않는 대도의 발전과정의 예언으로 구성되어있다. 필법의 끝 글귀에 비밀의 답이 있으니 선시위이주정 형여태산층암(先始威而主正 形如泰山層巖) 즉 "먼저위엄으로 시작하여 주인이 정해지리니 형상이 태산의 층층바위와 같다" 하였다. 이는 필법이 시행되는 날의 형태가 태산의 층층바위를 보는 듯 위엄이 있음을 뜻하니 그것을 알아차릴 사람이 없었던 것이다.

여기에서 추리해 볼 수 있는 것은 장차 필법을 사용하여 동학의 목표인 포덕천하 광제창생(布德天下 廣濟蒼生)을 하게 되는 날에는 필법의 참뜻을 알게 될 것으로 보아서 7체백림문 재완판을 내면서 필법의 중요성을 강조하는 뜻에서 필자자 짐작하고 있는 참뜻을 밝히는 바이다.

필자가 평소에 주장하는 바이지만 글씨는 그분의 얼의 씨라는 어원(語源)을 갖고 있다, 그분은 창조주를 뜻하며 창조주의 얼의 씨인 그분의 정신을 닮은 종자라는 뜻으로 풀 수 있으니 종자가 크면 초목으로 자라듯이 글씨의 궁극목표는 창조주와 같을 수 있음을 뜻하니 전지전능한 창조주께서 천지를 개벽할 때에는 글씨를 활용하리라는 암시가 여기에 있는 것이다.

그러므로 증산대법사(甑山大法師)께서 장차 붓글씨를 써서 소각하면 산과 육지도 상전벽해(桑田碧海)를 이룰 수 있으리라 하셨으니 언젠가 지기대강(至氣大降)으로 심판할 때에는 필법을 쓰게 될 것이므로 전술한 형여태산층암(形如泰山層巖)이라는 경문이 존재하게 된 것으로 보는 것이다.

세상지식으로는 이해가 어려운 말이기에 동학을 수도하는 사람들이 필법의 위대성을 모르고 8절에서 말미 시문(詩文) 속에 편집한 이유가 되는 것으로 보아서 그때가 되기 전에는 동학이념을 알 수 없는 것이 자연의 섭리임을 알 수 있어 경외(敬畏)심을 표하는 바이다.

7체백림문의 재완판을 통하여 서예초보자의 학습에 도움이 되기를 바라는 마음도 중요하지만 말세적인 현대의 타락된 세태를 바로잡아 인류를 구제하기위한 홍익정신과 포덕광제이념을 중흥시켜야 하는 시대적 긴박감에서 7체백림문 재안판과 관련이 적은 경문의 진실을 풀이하는 점에 대하여 깊은 이해가 있기를 간곡히 바라는 바이다.

著者 孫 敬 植 지음

推薦辭(추천사)

　　백림문(百林文)은 천자문의 千자에 대하여 8백자로 짜여진 일종의 한국학 어록(語錄)이다. 4자(字)로 1어(語)를 이루고 2어(語)로 1구(句)를 이루는 문장형식이며, 중복(重複)된 글자가 없는 점에서 천자문(千字文)과 같다.

　　그러니까 재래의 천자문이 중국 중심의 글이라면 금반 해청 손경식서백(孫敬植書伯)이 새로 만들어낸 백림문은 한국중심의 한국판 팔백자문인 것이다.

　　그 내용은 자연우주에서 시작하여 천지·음양·오행 등 동양철리를 거쳐 한국의 국사상 중요인물과 그 사실들을 대강 엮고 나서 한국의 도덕·풍습·문화·사상 및 자연을 점철식(點綴式)으로 엮어놓은 문헌(文獻)인 것이다.

　　천자문은 천 수백 년간 동양 한학권내에서는 초학교본으로 민중의 사상기반이 되어 왔으나 이번에 우리서단의 중견작가 해청서백(海淸書伯)이 새로 엮어낸 백림문은 과거 누구도 시도하지 못하였던 장거로서 그의 투철한 조국애정신과 한국학에 대한 광범한 지식을 통하여 주인의식(主人意識)을 고취(鼓吹)하며 주체적(主體的)인 사상기반을 구축하는 데 크게 공헌할 것을 기대한다.

　　또한 해청서백의 진지하고 건실한 필치로 써낸 전예해행초(篆隸楷行草) 오체백림문(五體百林文)을 통하여 한국서체의 신기원을 이룰 것으로 믿는다.

　　서예를 닦는 데 있어서는 고 법첩(法帖)과 서예가의 직접지도에 의하고 있는 바 수다한 각 서체(書體)를 익히려면 개성이 다른 각개인의 서체를 모두 익혀야 하므로 오늘날 긴박감(緊迫感)마저 주고 있는 현실 속에서 장구(長久)한 시일을 요하였던 것이다. 그러나 해청 서백의 오체백림문을 통하여 오체를 속성(速成)으로 기초를 닦을 수 있게 된 것은 서예지망자들에게 다시없는 편익(便益)을 제공하게 될 것이므로 서예계의 크나큰 경사라 하겠다.

　　끝으로 해청 손경식서백의 서(書)와 문(文)에 대한 꾸준한 노력과 정진(精進)을 높이 사는 동시에 오체백림문(五體百林文)이 우리 뿌리를 사랑하고 서예에 벗하는 서예애호가(書藝愛護家)는 물론 이에 관심 있는 강호제현의 안두(案頭)에 비치되기를 바라며 이에 추천(推薦)하는 바이다.

1984년 6월 3일

대한민국예술원·한일서예문화교류협회 회장 金 東 里

自 序(자서)

　남북조의 양나라 주흥사(周興嗣)에 의하여 지어진 천자문은 천오백 년 간 한자권내의 모든 나라에서 유일한 초학교본으로 애용하여 왔다. 그러나 주흥사의 성명 뜻이 말해주듯 주(周)나라의 홍(興)함을 이어가자(嗣)하는 의미로나 중화사상에서 볼 때에 중국인을 위하여 천자문의 공이 컸다 하리라. 과거 중국은 대국(大國)으로 불리어온 바 중국에서 일본을 거쳐 대한민국(大韓民國)으로 옮겨왔으니 이 어찌 우연한 일 이리요?

　천학한 본인으로서는 실로 벅찬 일이었으나 자손(子孫)만대에 충효(忠孝) 성경신(誠敬信)을 심자(植)는 일념에서 지난해부터 틈틈이 중복 없는 8백자를 모았다. 그런데 송구한 것은 국사상 중요인물을 지면관계로 49인에 국한시킨 점과 씨명을 일관성 있게 표현하지 못한 점이다. 하도(河圖)와 낙서(洛書)시운에는 두 역의 출현지인 중국 땅에서 문화의 중심을 이루었으나 낙서 다음의 정역(正易)이 우리나라에서 나왔으니 신천지 인존(人尊)시대에는 진리 문화의 중심지가 우리 땅이다. 중국인의 참 역사는 주나라에서 시작하였으며, 그 이전은 우리 배달민족에서 접붙였다 할 수 있으니 주역 설괘전(說卦傳)에서 성시종간(成始終艮)이라고 밝혔듯이 우리민족은 문화의 시발상지(始發祥地)요 유일한 천손(天孫)민족임을 알아야 한다.

　백림문은 수풀림(林)자 획과도 같이 4자 2언을 합하여 1구를 이루었으므로 수풀 백주(百株)를 엮었다는 뜻에서 백림문(百林文)이라고 하였다. 천자문이 중국위주의 글임에 반하여 백림문은 한국위주로 엮었으니 그 내용은 동양철리인 음양, 오행, 팔괘가 인간과의 관련을 비롯하여 우리의 뿌리인 삼황에서부터 이승만대통령까지 49인의 역사상 중요한 창업주 철현 및 영웅의 씨명에 이어 한민족의 윤리관과 경구(經句) 및 지상선경이 건설되리라는 전제의 성구등을 소재로 하여 중복된 글자를 피하여 엮었다.

　오체백림문을 써서 간행하려하니 글씨의 부족한 점이 자인되나 예정된 날짜를 넘길 수 없어 그대로 출간하였는 바, 변명삼아 주장한다면 글씨를 처음 배우려는 자에게는 비약한 글씨보다는 치기(稚氣)어린 글씨가 효과적이라는 새로운 논리를 전개해 본다. 천진한 마음씨를 가져야 천진한 글씨를 쓸 수 있음은 물론이며, 성격의 원만, 편협, 정직, 사곡에 따라 글씨도 원만, 편협, 정직, 사곡함을 나타내기 때문이다.

　글의 어원이 그분(창조주)의 얼이라면 글씨는 그의 씨이다. 창조주 얼의 씨가 글씨라고 할 때에 주님과 가장 가까이에서 생활하는 것이 서예인이라 할 수 있으니 인격도야가 되는 것은 당연하며, 남다른 긍지를 가지고 모범을 보일 의무가 있는 것이다.

　오체백림문을 처녀 출판 작으로 내놓으려하니 만득독자(晚得獨子)인 본인의 득도(得道)와 명필(名筆) 되기를 수십년간을 천지신명(天地神明)께 기도해 주신 선고(晚惺堂 諱 明漢)와 직접간접으로 지도 교시(敎示)해주신 선성(先聖)께 깊은 감사를 드리며, 끝으로 강호제현의 애호와 협조를 바라는 바이다.

<div align="center">

1984년 갑자(甲子) 6월 13일

著書者　**孫敬植**

</div>

篆書百林文

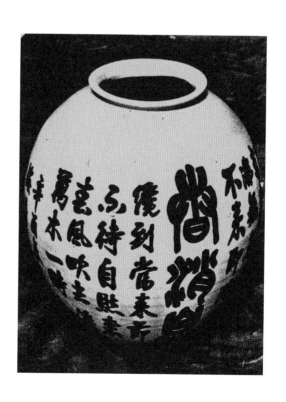

篆書 百林文

1. 自 스스로자 · 然 그럴연 · 宇 하늘우 · 宙 하늘주
太 클태 · 極 다할극 · 既 이미기 · 判 쪼갤판

自然宇宙
太極既判

太自
極然
既宇
物宙

2。 **覆** 덮을부 · **載** 실을재 · **盈** 찰 영 · **虛** 빌 허　**陰** 그늘음 · **陽** 볕 양 · **男** 사내남 · **女** 계집녀

3。 **二** 둘이 · **儀** 쪽의 · **四** 넷사 · **象** 형상상

五 다섯오 • 行 오행행 • 六 여섯륙 • 甲 천간갑
九 아홉구 • 星 별성 • 十 열십 • 勝 이길승

4。 七 일곱칠 • 竅 구멍규 • 八 여덟팔 • 卦 팔패패

5。首 머리수 • 乾 하늘건 • 腹 배복 • 坤 땅곤

　　天 하늘천 • 地 땅지 • 定 정할정 • 位 자리위

6。耳 귀이 • 坎 북쪽감 • 目 눈목 • 離 남쪽리

日 날 일 • 月 달 월 • 光 빛 광 • 明 밝을명

7。 口 입구 • 兌 기쁠태 • 鼻 코 비 • 艮 그칠간

山 묏 산 • 澤 못 택 • 通 통할통 • 氣 기운기

8。 手 손 수 • 巽 바람손 • 足 발 족 • 震 우뢰진　雷 우뢰뢰 • 風 바람풍 • 動 움직일동 • 作 지을작

9。 春 봄 춘 • 夏 여름하 • 秋 가을추 • 冬 겨울동

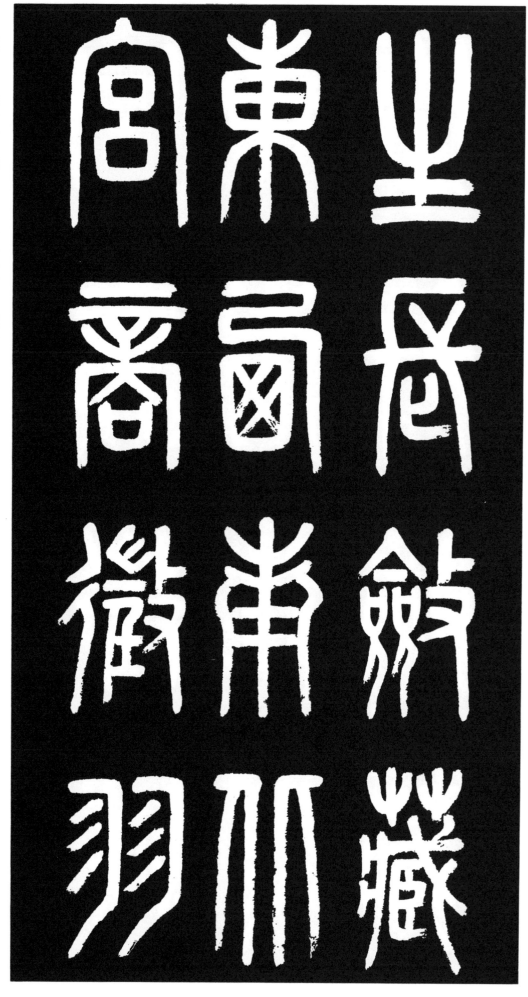

生 날 생 · 長 클 장 · 斂 거둘렴 · 藏 감출장

宮 집 궁 · 商 장사상 · 徵 치성치 · 羽 날개우

10. 東 동녘동 · 西 서녘서 · 南 남녘남 · 北 북녘북

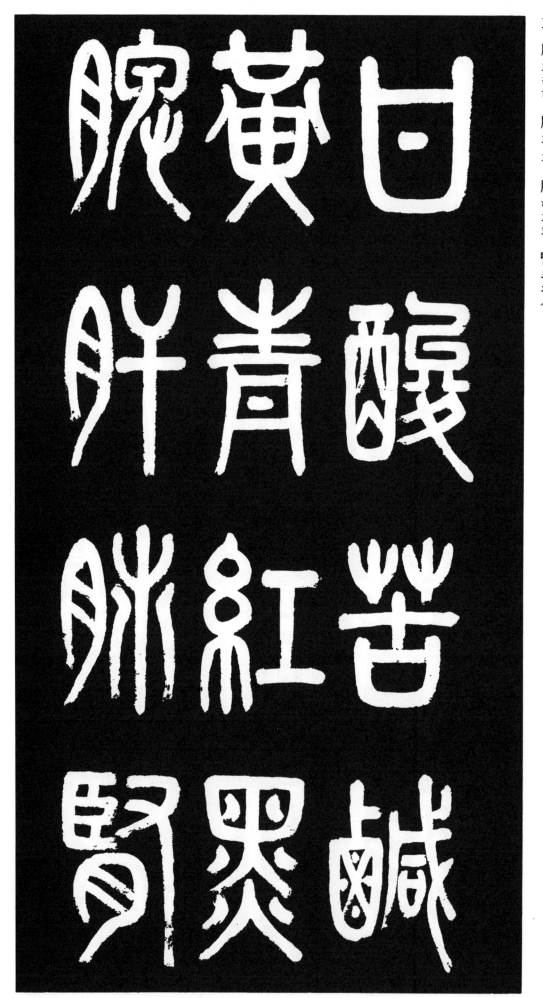

胃 밥통위 • 膽 쓸개담 • 腸 창자장 • 膀 오줌통방

13. 剛 굳셀강 • 柔 부드러울유 • 屈 구부릴굴 • 伸 펼 신

死 죽을사 • 活 살 활 • 晦 그믐회 • 望 보름망

分 나눌분 • 合 합할합 • 因 인할인 • 果 결과과

創 비로소창 • 業 일할업 • 偉 클 위 • 蹟 행적적

16。 哲 밝을철 • 賢 어질현 • 豪 호걸호 • 傑 호걸걸

聖

祖

三

皇

高

君

開

燊

六

農

功

神 伏 羲 誌 河 書 契 圖 藥 體 炎

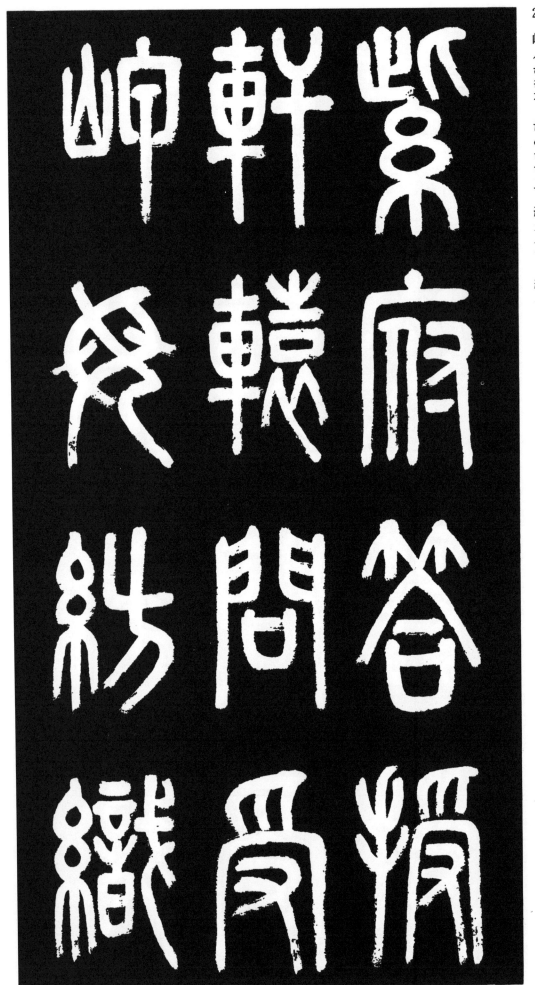

20。紫 붉을자 • 府 마을부 • 答 대답답 • 授 줄 수
　軒 마루헌 • 轅 멍에원 • 問 물을문 • 受 받을수

21。 岫 산허리갑 • 母 어머니모 • 紡 길쌈방 • 織 짤직

彭 성 팽 • 虞 나라우 • 元 으뜸원 • 輔 도울보

22。禹 성우 • 后 임금후 • 會 모을회 • 塗 진흙도

扶 붙들부 • 婁 별이름루 • 傳 전할전 • 訣 비결결

赫 빛날혁 • 居 살 거 • 徐 천천히서 • 伐 칠 벌
　 朱 붉을주 • 蒙 어릴몽 • 句 귀절구 • 麗 고울려

26。庚 노적유 • 信 믿을신 • 興 일으킬흥 • 羅 신라라　階 뜰 계 • 伯 맏 백 • 決 결단할결 • 意 뜻 의

27。薛성설 • 曉새벽효 • 淨 깨끗할정 • 土 흙 토

釋 부처칭호석 · 湘 물이름상 · 華 빛날화 · 嚴 엄할엄

28. 渤 나라이름발 · 榮 영화영 · 復 회복할복 · 舊 옛구

野 들 야 · 勃 활발할발 · 史 사기사 · 誥 가르칠고

孫崔王
氏順建
石符誠
鐘經寮

尹 성윤 • 瓘 관옥관 • 拓 개척할척 • 鎭 변방진

邯 이름감 • 贊 도울찬 • 凱 개선개 • 旋 돌이킬선

夢 꿈몽 • 周 두루주 • 丹 붉은단 • 情 뜻정

栗 밤 률 • 谷 골 곡 • 豫 미리예 • 見 볼 견　34。休 아름다울휴 • 靜 고요할정 • 僧 중승 • 帥 장수수

惟 오직유 • 政 정사정 • 能 능할능 • 講 강화할강

35。舜 무궁화순 • 將 장수장 • 雄 영웅웅 • 略 꾀략

　　再 두 재 • 祐 도울우 • 勇 용맹용 • 戰 싸움전

36。許 성허 • 穆 화할목 • 斥 물리칠척 • 潮 밀물조

時 때시 • 烈 매울렬 • 緣 인연연 • 廟 사당묘

37。 水 물수 • 雲 구름운 • 彰 드러낼창 • 道 길도

在 있을재 • 一 하나일 • 正 바를정 • 易 역서역

38。 璃 칼장식봉 • 準 고를준 • 革 고칠혁 • 命 목숨명

39。 秉 잡을병 • 熙 빛날희 • 民 백성민 • 代 대신대

士 선비사 • 玉 구슬옥 • 公 공변될공 • 事 일사

承 이을승 • 晩 늦을만 • 初 처음초 • 選 뽑을선

重 무거울중 • 彬 빛날빈 • 悟 깨달을오 • 覺 깨달을각

40. 昌 창성할창 • 浩 넓을호 • 獨 홀로독 • 立 설립

弘 클 홍 • 益 더할익 • 理 도리리 • 念 생각념

鋼 벼리강 • 倫 인륜륜 • 根 뿌리근 • 本 뿌리본

父 아버지부 • 慈 사랑자 • 子 아들자 • 孝 효도효

師 스승사 • 敎 가르칠교 • 弟 아우제 • 學 배울학 43.
君 임금군 • 義 옳을의 • 臣 신하신 • 忠 충성충
夫 지아비부 • 和 화할화 • 婦 지어미부 • 恭 공손할공
師 스승사 • 敎 가르칠교 • 弟 아우제 • 學 배울학
夫 지아비부 • 和 화할화 • 婦 지어미부 • 恭 공손할공

44。丈 어른장 • 護 보호할호 • 幼 어릴유 • 敬 공경경
45。仙 신선선 • 基 근본기 • 造 지을조 • 化 될화

朋 벗붕 • 愛 사랑애 • 友 벗우 • 誼 정의의

46。窮 궁구할궁 • 究 궁구할구 • 硏 연구할연 • 尋 찾을심

止 그칠지 • 感 느낄감 • 調 고를조 • 息 숨쉴식

49。 禁 금할금 • 觸 닿을촉 • 慧 지혜혜 • 力 힘력

吉 길할길 • 祥 상서서상 • 快 쾌할쾌 • 樂 즐거울락

50. 善 착할선 · 福 복복 · 惡 모질악 · 禍 재앙화　清 맑을청 · 壽 명이길수 · 濁 탁할탁 · 妖 단명할요

51. 厚 두터울후 · 貴 귀할귀 · 薄 얇을박 · 賤 천할천

寬 너그러울관 • 恕 용서서 • 謙 겸손겸 • 讓 사양양

富 부자부 • 強 강할강 • 貧 가난빈 • 弱 약할약

52。 仁 어질인 • 禮 예도례 • 廉 청렴할렴 • 恥 부끄러울치

53。
言 말씀언 • 語 말씀어 • 衷 가운데충 • 純 순수할순

容 얼굴용 • 貌 모양모 • 端 바를단 • 雅 바를아

54。
志 뜻지 • 操 지조조 • 堅 굳을견 • 守 지킬수

言 語 衷 純

操 貌 志 容

堅 端 忠 貌

守 雅 容 純

修 닦을수 · 鍊 단련할련 · 平 평할평 · 安 편안안

機 기회기 · 運 운수운 · 勿 말물 · 忘 잊을망

55. 忍 참을인 · 耐 견딜내 · 克 이길극 · 服 좇을복

56。勳 공훈 • 勉 힘쓸면 • 治 다스릴치 • 產 생산산

　家 집가 • 國 나라국 • 繁 번성할번 • 盛 성할성

57。推 밀추 • 戴 모실대 / 英 영웅영 • 才 재주재

勳 家 推

鶒 國 戴

沿 繁 英

產 盛 才

登 오를등 · 用 쓸 용 · 俊 준걸준 · 秀 빼어날수

58. 閱 읽을렬 · 歷 지낼력 · 古 예 고 · 今 이제금

博 넓을박 · 識 알 식 · 達 통달달 · 觀 볼 관

59。 篆 전자전 • 隷 예서례 • 楷 해자해 • 草 초서초

　　紙 종이지 • 墨 먹 묵 • 硯 벼루루연 • 帖 법첩첩 .

60。 投 던질투 • 筆 붓필 • 成 이룰성 • 字 글자자

文 글월문 · 章 글장장 · 示 보일시 · 威 위엄위

61. 繪 그림회 · 畵 그림화 · 彫 새길조 · 刻 새길각

陶 질그릇도 · 鑄 쇠녹일주 · 工 공장공 · 藝 재주예

名 공명명 • 譽 기릴예 • 慶 경사경 • 祝 빌축

律 풍류률 • 呂 풍류려 • 琴 거문고금 • 瑟 비파슬

64。 桂 계수나무계 • 冠 갓관 • 褒 포장할포 • 賞 상줄상

內 안내 • 外 바깥외 • 老 늙을로 • 少 젊을소

67。兄 맏형 • 妻 아내처 • 姉 웃누이자 • 妹 아래누이매

叔 아저씨숙 • 姪 조카질 • 族 일가족 • 戚 겨레척

娶 장가들취 • 嫁 시집갈가 • 婚 혼인할혼 • 姻 혼인할인

淳 순박할순 • 朴 질박할박 • 良 어질량 • 俗 풍속속

閨 계집규 • 門 문문 • 貞 곧을정 • 淑 맑을숙

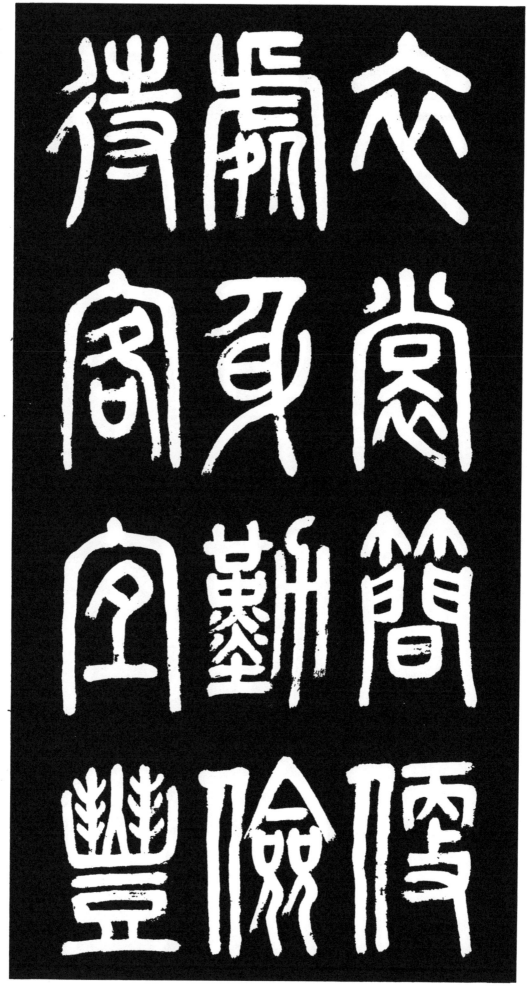

衣 옷 의 · 裳 치마 상 · 簡 간략할간 · 便 편할편
待 대접할대 · 客 손 객 · 宜 마땅의 · 豊 풍년풍

70。處 살 처 · 身 몸 신 · 勤 부지런할근 · 儉 검소할검

71) 千 일천천 • 年 해 년 • 故 예 고 • 枝 가지 지　鳳 새 봉 • 凰 암봉황새황 • 棲 깃들일서 • 宿 잘 숙

72) 鳥 까마귀오 • 雛 새끼추 • 反 돌아올반 • 哺 먹일포

玄 현묘할현 • 鳥 새조 • 知 알지 • 主 주인주

新 새신 • 郎 남편랑 • 忽 홀연홀 • 至 이를지

73. 孤 외로울고 • 燈 등잔등 • 仰 사모할앙 • 慕 사모할모

74。上 위 상 • 帝 하느님 제 • 降 나릴 강 • 臨 임할 림

琉 유리 돌 류 • 璃 유리 리 • 好 좋을 호 • 境 지경 경

75。否 막힐 비 • 往 갈 왕 • 泰 통할 태 • 來 올 래

花 꽃 화 · 發 필 발 · 結 맺을결 · 實 열매실

76。 布 베풀포 · 德 큰 덕 · 廣 넓을광 · 濟 건질제

報 갚을보 · 恩 은혜은 · 解 풀 해 · 冤 원통할원

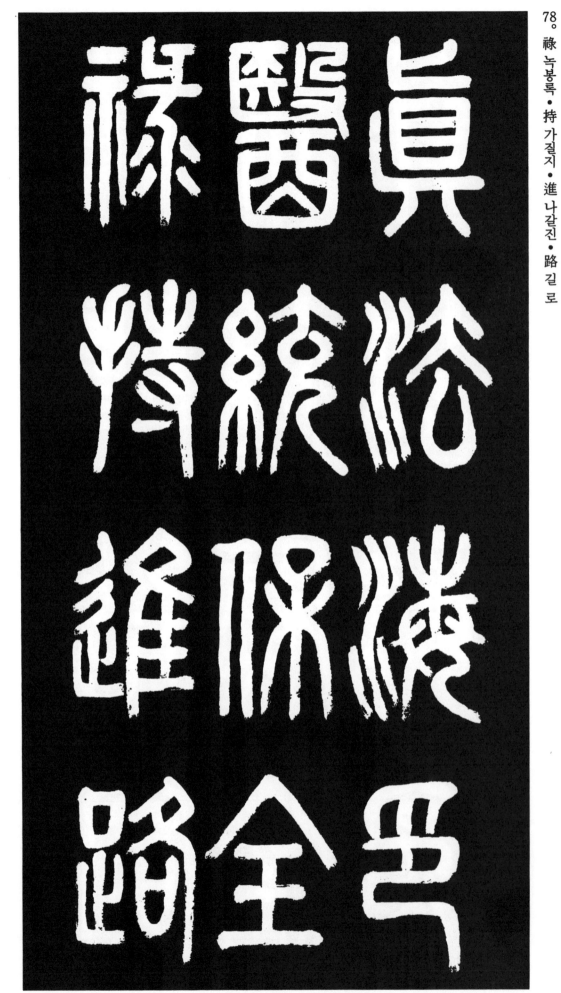

77. 眞 참 진 • 法 법 법 • 海 바다해 • 印 도장인
醫 병고칠의 • 統 거느릴통 • 保 보전할보 • 全 온전전

78. 祿 녹봉록 • 持 가질지 • 進 나갈진 • 路 길 로

萬 많을만 · 邦 나라방 · 相 서로로상 · 親 친할친

億 억 억 · 兆 백성조 · 歡 기뻐할환 · 迎 맞을영

79. 人 사람인 · 類 같을류 · 同 한가지동 · 胞 동포포

80. 精 정할정 • 誠 정성성 • 貫 꿸관 • 徹 통할철　永 길영 • 遠 멀원 • 救 구원할구 • 援 구원할원

81. 圓 둥글원 • 方 모방 • 角 뿔각 • 妙 묘할묘

精 誠 貫 徹 永 遠 救 援 圓 妙

不 아니불 • 可 가할가 • 思 생각사 • 議 의논의

82. 武 현무무 • 陵 큰언덕릉 • 桃 복숭아도 • 源 근원원

亞 버금아 • 米 쌀미 • 壺 병호 • 中 가운데중

83。寅 공경인 • 賓 손빈 • 引 이끌인 • 導 이끌도

84。鶴 학학 • 飛 날비 • 鸞 난새난 • 舞 춤출무

辰 별진 • 巳 뱀사 • 當 당할당 • 到 이를도

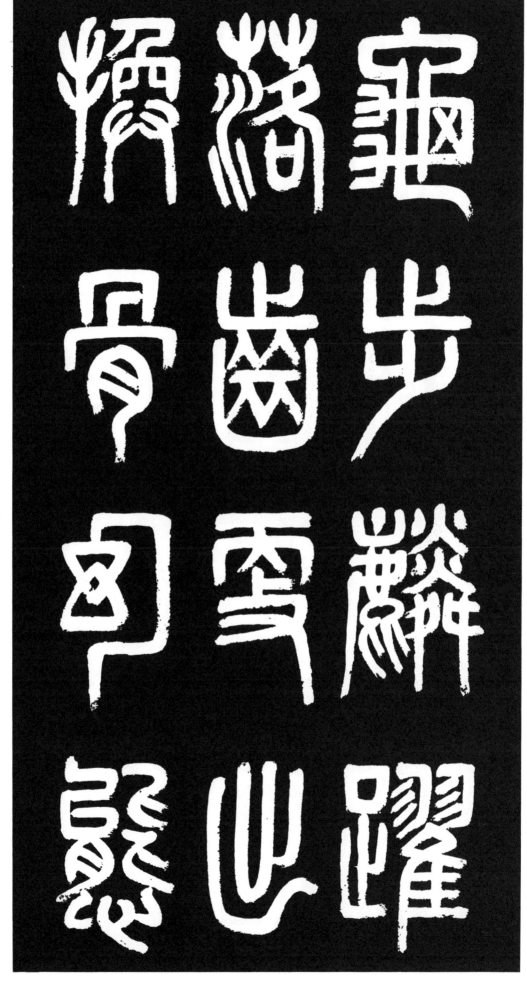

龜 거북구 · 步 걸을보 · 麟 기린린 · 躍 뛸약
　　85. 落 떨어질락 · 齒 이치 · 更 다시갱 · 出 날출

換 바꿀환 · 骨 뼈 골 · 幻 변화할환 · 態 모양태

86。珠 구슬주 · 樓 다락루 · 寶 보배보 · 閣 집각
瑤 아름다운옥요 · 臺 집대 · 瓊 붉은옥경 · 室 집실

87。錦 비단금 · 繡 수놓을수 · 大 큰대 · 韓 나라한

燦 빛날찬 • 爛 찬란할란 • 槿 무궁화근 • 域 지경역　健 건장할건 • 兒 아기아 • 競 다툴경 • 技 재주기

摩 닦을마 • 尼 여승니 • 點 불켤점 • 火 불화

89. 白 흰백 · 頭 머리두 · 龍 용용 · 池 못지 蓬 쑥대봉 · 萊 쑥대래 · 毘 밝을비 · 盧 성로

90. 智 지혜지 · 異 다를리 · 靈 신령령 · 峯 봉오리봉

漢 한수한 • 挐 잡을나 • 鹿 사슴록 • 潭 못 담

碧 푸를벽 • 湖 물 호 • 深 깊을심 • 壑 구렁학

91。奇 기할기 • 巖 바위암 • 峻 높을준 • 嶺 고개령

植 심을식 • 木 나무목 • 培 북돋을배 • 育 기를육

巨 클거 • 樹 나무수 • 茂 성할무 • 林 수풀림

楊 메버들양 • 柳 버들류 • 垂 드릴수 • 直 곧을직

松 솔 송 • 柏 잣 백 • 常 항상상 • 綠 푸를록　94。杏 살구행 • 梨 배 리 • 芳 꽃다울방 • 艷 고울염

芝 지초지 • 蘭 난초란 • 幽 그윽할유 • 閑 한가한

松柏常綠
杏梨芳艷
蘭幽芳常
閑艷綠

95. 霜 서리상 • 菊 국화국 • 雪 눈 설 • 梅 매화매 翠 푸를취 • 竹 대죽 • 香 향기향 • 蓮 연꽃련

96. 樵 나무할초 • 童 아이동 • 牧 기를목 • 者 놈 자

耕 갈 경 · 田 밭 전 · 養 기를양 · 畜 가축축
庚 고칠경 · 辛 매울신 · 壬 북방임 · 癸 북방계

97。丙 밝을병 · 丁 장정정 · 戊 무성할무 · 己 몸기

耕田養畜
丙丁戊己
庚辛壬癸

98。丑 소축・卯 토끼묘・午 말 오・未 염소미　申 원숭이신・酉 닭 유・戌 개 술・亥 돼지해

99。牛 소 우・兎 토끼토・馬 말 마・羊 염소양

丑

卯

酉

午

兔

戌

馬

羊

羊

未

猿 원숭이원 • 鷄 닭계 • 狗 개구 • 豚 돼지돈

100。隨 따를수 • 其 그기 • 器 그릇기 • 局 판국

題 글제 • 詞 글사 • 著 글지을저 • 論 노할논

歷代名帖截臨附出品作選集

中國 集甲骨祝壽歌 周 石鼓文 漢 禮器碑 史晨碑 曹全碑
張遷碑 晉王右軍蘭亭序 聖敎序 草千字文
北魏張猛龍碑 唐醴泉銘 書譜 勤禮碑 爭座位帖
北宋蘇東坡宸奎閣碑 黃山谷松風閣詩 米元章方圓庵記

東國 高句麗廣開土大王碑 新羅金生 朝鮮韓石峯 金秋史

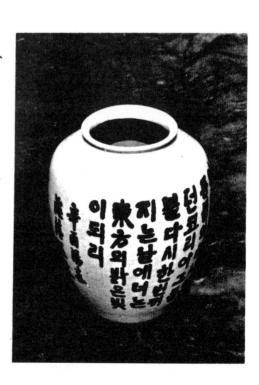

二祂永吔大如森
叩今樂哉青个樂
秀豐燊勤山日

集甲骨文
祝壽歌臨

上德不德 大名無名 家齊國太人樂年豐

風光絕世 日月長明 山河不老 南極壽星

陽爽冷淳川天馬
屾靐淼淡淼時屾
鯉曰永寫來禽薪

周石鼓文

集聯截臨

上合紫臺稽之中

和下合聖制事得

禮儀恔昰四方士

仁聞君風燿敬詠

其德尊琦大人之

悥違彊之思

截臨 漢禮器碑

昔左仲尼汁光之

精大帝所挺顏母

蚑靈承敝遭衷黑

不代倉應鳳不臻

自衛反魯養徒三

千獲麟趣作

漢史晨前碑截臨

懿王烈

明庭安

后延殊

德鬼㐬

義方遷

章威殊

貢布旅

臨槐里感孔懷赴

庭紀嗟逢賦燔城

市特受命理

詩云舊國其命惟新於穆緝君旣斁旣純熙白白出性孝

友出仁紀行来本

蘭生有苃克岐有

兆綏御有勛

截臨　漢張遷碑

羣賢畢至少長咸集此地有崇山峻領茂林脩竹又有

清流激湍暎帶左
右引以為流觴曲
水列坐其次

蘭亭序開
皇本臨

夫顯揚正教非智
无以廣其文崇闡
激言非賢莫能定

其音蓋真如聖教

者諸法之玄宗眾

經之軌躅也

臨王右軍
聖教序

孔懷兄弟同氣連
枝交友投分切磨
箴規仁慈隱惻此去

氏煥天文體承帝
胤神秀春方靈源
在震積石千尋長

松万刃軒冕周漢

冠盖魏晋河灵岳

秀月起景飛

北魏張猛龍碑臨

惟皇撫運奄壹寰
宇千載齎期萬物
斯覩切高大彛勤

深伯禹絕後光前

登三邁五握機臨

矩乃聖乃神

唐歐陽詢

醴泉銘臨

親去聖針生露語
之羨奉雷隆石之
奇鴻飛就諸之資

鸞舞蛇驚之態
絕岸頹峰之勢
臨危據槁之形

孫過庭書譜語

真長耿介舉朙經

幼興敦雅有醞藉

通班漢書左清道

率府兵曹真卿舉

進士校書郎舉文

詞秀逸醴泉

顏魯公勤禮碑截臨

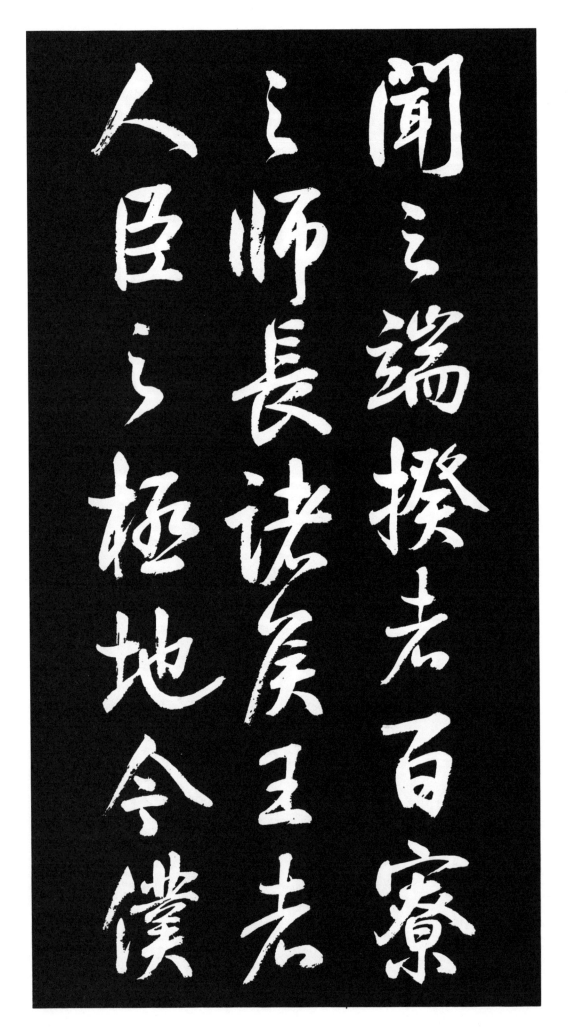

聞之端揆者百寮
之師長諸侯王者
人臣之極地今漢

射挺不朽之功業
當人臣之極地豈不
以寸為世出

顏魯公爭
坐位帖臨

與吾師遊寂舊其
可以辟臣謹案古
之人君號知佛者

必曰漢明梁武其
徒蓋常以藉口而
繪其像于壁

蘇東坡宸奎閣碑臨

依山築閣見平川夜
闌箕斗插屋椽我
來名之意適然老松

魁梧數百年斧斤

所敕令參天風鳴

媧皇五十弦

黃山谷松風閣詩臨

半嵗依脩竹三時

看好花懶傾惠泉

酒點盡整源茶主

席多同好群峯伴

不譯朝來還壑簡

便起故巢嵓

臨米元章
方圓庵記

惟昔始祖鄒羊王

之創基也出自北

夫餘天帝之子母

河伯女郎剖卵降

出生子有聖德命

駕巡車南下

廣開土大王碑臨

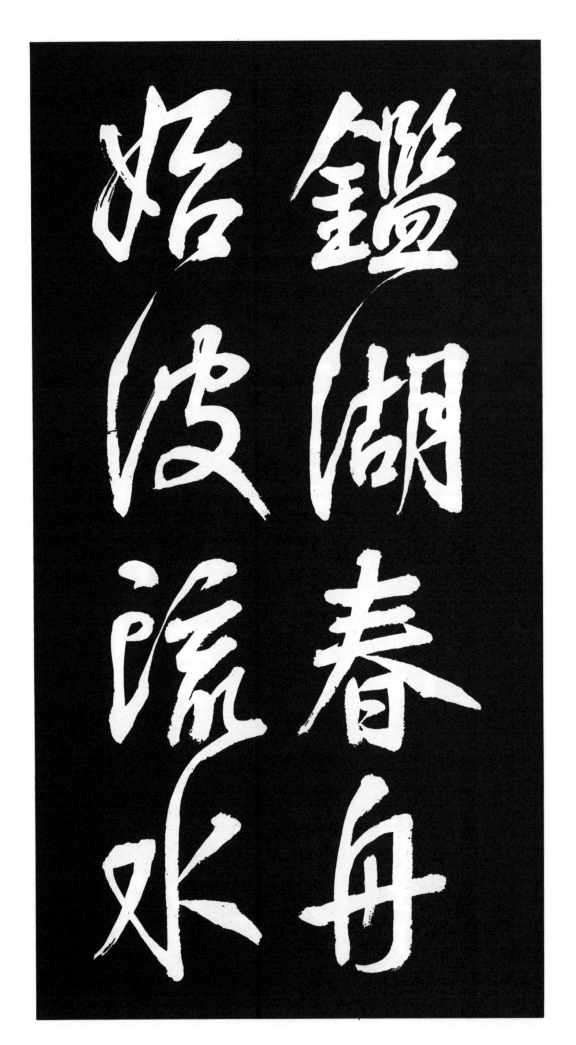

花下長相見忽焉
千里人金山一別後
唯有月光新

新羅金生
筆意臨

禍因惡積福緣善
慶尺璧非寶寸陰
是競資父事君曰

嚴與敬孝當竭力

忠則盡命臨深履

薄夙興溫凊

韓石峯草
千字文臨

無罣礙故無有恐
怖遠離顛倒夢想
究竟涅槃三世諸

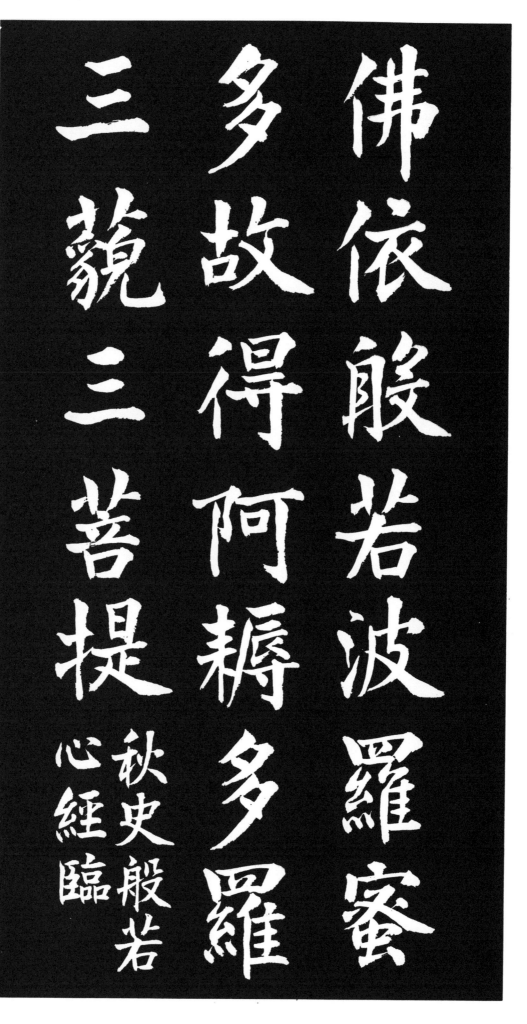

佛依般若波羅蜜多故得阿耨多羅三藐三菩提

秋史般若

心經臨

百林文 解說 및 索引

魚躍鳶飛 非色非空

고기가 뛰고 솔개가 낮으는 것은 위아래가 같으며
그 죽에서 색도 아니오 또한 공도 아니라 동한히
한번 웃고 내신세 홀로 외로이 해질녁 단풍에
만목의 가을데 서있구나 율곡의 시

魚躍鳶飛上下同達裏張毛亦孔空等閑
一笑看身世獨立斜陽萬木中
栗谷先生題楓嶽小庵老僧 孫敬植書

4. 七竅八卦　九星十勝　

칠규팔괘 구성십승

* 칠규(七竅)는 사람의 얼굴에 있는 이목구비(耳目口鼻)의 7개 구멍을 뜻하며, 심장(心腸)에도 칠규가 있다 한다. 동서남북 사방(四方)과 사유(四維)를 합한 팔방(八方)을 팔괘(八卦)로 배정하였으니, 건부(乾父), 곤모(坤母), 진장남(震長男), 손장녀(巽長女), 감중남(坎中男), 이중녀(離中女), 간소남(艮少男), 태소녀(兌少女)가 팔괘원리로써 하도(河圖), 낙서(洛書), 정역(正易)이 팔괘의 배열과 수리는 다르나 부모(父母)와 3남 3녀의 원칙은 변함이 없다.

* 구성(九星)은 태양계의 수·금·지·화·목·토·천왕성·해왕성·명왕성을 지칭하였으나 작년도에 국제천문학회에서 명왕성을 뺀다는 보도를 본 바 있다. 그러나 제외시켰던 태양을 포함하면 구성이 되니 오히려 인간에게 영향을 많이 주는 구성(九星)에는 태양을 포함시키는 것이 타당성이 있다고 본다.

십승(十勝)은 우리나라 민속의 피난처로 유명하다. 십승지지(十勝之地)가 공교롭게 남한에만 있어 피난하러 남한으로 내려온 사람은, 오늘날 북한의 일인독재 하에서 고통을 면하였으니 피난처가 되는 것은 사실이다.

기독교의 십(十)자, 불교의 만(卍)자, 우리민속의 아미(亞米), 황극(皇極)의 전자(田字), 아(亞)의 백십자(白十字), 등이 모두 십자원리로 구성되었으니 십승(十勝)은 十의 진리를 깨달아 인간완성이 되라는 의미라고 본다.

5. 首乾腹坤　天地定位　수건복곤 천지정위

사람이 소우주 소천지라는 원리에서 팔괘(八卦)를 인간과 연결시킨 주역의 계사전(繫辭傳)을 인용하였다. 머리는 하늘기운, 배는 땅기운이 모인 곳이니 하늘과 땅이 자리를 정하였으므로 사람은 천지의 정수(精髓)로서 인내천지(人乃天地)이다.

하늘을 상징한 머리는 둥글고 칠성을 상징한 이목구비 칠규가 있으며, 땅을 상징한 배는 네모에 오장 육부가 있어 오대양 육대주에 해당하니 인중천지일(人中天地一)로 천지인은 삼위일체라는 사실을 알 수 있다.

6. 耳坎目離　日月光明　이감목리 일월광명

귀는 달의 기운(氣運)을 상징하고, 눈은 태양의 기운(氣運)을 상징하니 해와 달이 밝게 빛나는 이치와 같다. 그러므로 귀가 없으면 달이 없음과 같고, 눈이 없으면 해가 없는 것과 같다. 귀는 수기(水氣)가 왕성한 신장(腎臟)에 해당하니 신장이 허약하면 귀가 어두워질 수 있고, 눈은 목기(木氣)가 왕성한 간장(肝腸)에 해당하니 간장이 허약하면 눈이 밝지 못할 수 있다.

7. 口兌鼻艮　山澤通氣　구태비간 산택통기

입은 물 기운이 모이는 작용을 하니 못이고, 코는 흙과 물 기운이 통하는 작용을 하는 산으로써 산과 못의 기운이 통하여 초목을 살린다. 여기에서 입은 신장의 수기를 빨아들여 침을 내려 보내고, 코는 폐장의 공기를 순환하여 호흡을 소통함은 산과 못이 기운을 통하여 산꼭대기에도 나무가 성장하며, 높은 곳에서 낮은 곳으로 물이 흐르는 과정에서 산야(山野)를 윤택하게 함과 같다.

백림문 해설 (百林文 解說)

1. 自然宇宙　太極旣判　자연우주 태극기판

* 자연(自然)은 스스로 그렇게 된 것을 말하며, 무한대하게 넓은 공간을 우(宇)라 하고, 과거와 현재 미래로 연결되는 시간을 주(宙)라 한다. 노자(老子)는 인법지(人法地) 지법천(地法天) 천법도(天法道) 도법자연(道法自然), 즉 사람은 땅을 본받으며 땅은 하늘을 본받으며 하늘은 도를 본받으며 도는 자연을 본받는다 하였으니, 사람 땅 하늘 도(人地天道)를 포용하고 있는 것이 대자연(大自然)이다.

* 태극(太極)은 우리나라 국기(國旗)의 중앙에 있는 모양을 말한다. 무극(無極)에서 첫 번으로 창조된 것이 유형의 하늘이며 원(圓)안에서 둘로 분류된 상태가 태극이다. 태극이 이미 쪼개졌다 함은 천지가 개벽(開闢)하였음을 뜻한다. 옛글에 천개어자(天開於子) 지벽어축(地闢於丑) 인기어인(人起於人)하였으니 이는 천지운회(天地運會)를 12지지(地支)로 보는 원리에서 자축(子丑)운회에 천개(天開) 지벽(地闢)이 되었음을 태극기판(太極旣判)이라 하였다.

천부경(天符經)에 석삼극(析三極)이 있으니 삼극(三極)은 천지인(天地人)을 뜻하며 하늘은 무극(無極), 땅은 태극(太極), 사람은 황극(皇極)으로 정의하고 있다. 선천(先天)이 천존(天尊) 지존(地尊)시대라면 후천(後天)의 인존(人尊)시대는 황극(皇極)으로써 인간완성(人間完成)시대가 되는 것이다.

2. 覆載盈虛　陰陽男女　복재영허 음양남녀

하늘은 상하사방이 없으나 땅을 감싸고 있는 것이 하늘이며, 땅은 별들의 인력(引力)에 의하여 자전과 공전을 하고 있으나 대기(大氣)가 싣고 있는 것은 사실이니, 지난날 전통의 인식은 하늘은 덮고 땅은 싣고 있다 하였다.

태극(太極)이 이미 쪼개지면 음양이 형성되니 천일일(天一一)로 하늘이, 지일이(地一二)로 땅이, 인일삼(人一三)으로 사람이 창조되어 다시 남자와 여자로 갈라지니 남자는 양(陽)이고 여자는 음(陰)이며 만물은 음양으로 구성되었다.

3. 二儀四象　五行六甲　이의사상 오행육갑

* 이의(二儀)는 양의(兩儀)이고 음양(陰陽)을 뜻하며, 사상(四象)은 태음(太陰), 태양(太陽), 소음(少陰). 소양(少陽)을 뜻한다. 태극생양의(太極生兩儀) 양의생사상(兩儀生四象) 사상생팔괘(四象生八卦)로 발전하여 64괘까지 벌어지니 64괘를 해설한 것이 주역(周易)이다. 한의학에 사람의 체질(體質)을 사상(四象)으로 분류하여 사상의학(四象醫學)을 활용하며, 체질에 맞추어 음식을 먹어야 건강할 수 있다는 인식이 일반화 되고 있다.

* 五行은 목화토금수(木火土金水)를 말하며, 육갑(六甲)은 갑자(甲子) 갑술(甲戌) 갑신(甲申) 갑오(甲午) 갑진(甲辰) 갑인(甲寅)을 말하며 60갑자의 약칭도 된다, 천간(天干), 즉 갑을병정무기경신임계(甲乙丙丁戊己庚辛壬癸)와 지지(地支), 즉 자축인묘진사오미신유술해(子丑寅卯辰巳午未申酉戌亥)를 차례로 연결하면 갑자(甲子)에서 계해(癸亥)로 60번 만에 끝난다.

12. 脾肝肺腎　胃膽臟膀　<small>비간폐신 위담장방</small>

사람의 몸에는 오장(五臟)과 육부(六腑)가 있으니, 오장(五臟)인 지라 비(脾)는 토(土), 간(肝)은 목(木), 허파 폐(肺)는 금(金), 콩팥 신(腎)은 수(水), 염통 심장(心腸)은 화(火)에 해당한다. 또한 육부(六腑)인 밥통 위(胃)는 토(土), 쓸개 담(膽)은 목(木), 소장(小腸)은 화(火), 대장(大腸)은 금(金), 방광(膀胱)은 수(水)이다. 삼초(三焦)는 한의학에서 심장아래, 위경 속, 방광위에 상중하로 있다 하는 바, 과학적인 확인은 되지 않은 것으로 알고 있다.

한의학에서는 오장육부(五臟六腑)를 오행(五行)의 상생(相生)과 상극(相剋)의 원리로서 치료하기 때문에 양의학보다도 원인치료를 하는 데는 장점이 있다. 그러므로 최근에는 양의와 한의가 상호 협조하여 치유의 효과를 올리는 곳도 있다하니 이 또한 동서 음양의 합덕이라 할 수 있다.

사람의 오장 육부는 각각 맡은 신경(神經)이 있어, 본래 맡은 일을 충실히 하면서 다른 신경의 일에 간섭을 하지 않는 것으로 되어있다. 그와 같은 이치로 사람도 자기 일에 충실하면서 남을 간섭하지 않고 남의 것을 탐내지 않는 분수를 아는 건전한 인격자가 되라는 의미가 내포되어 있다.

12. 剛柔屈伸　死活晦望　<small>강유굴신 사활회망</small>

만상 만물이 굳세고 부드러운 것이 있고 구부리고 펴는 동작이 있으며, 죽음이 있으면 살아나기도 하고 그믐이 지나면 보름이 온다. 이 모두가 음과 양으로써 조화를 이루면서 발전하는 과정이라 하겠다.

가섭(迦葉)존자가 죽은 후의 보장을 받는 누진통(漏盡通)을 하지 못하여 700여세를 살다가 석가여래를 만나 숙제를 해결했다는 말이 있거니와 사후문제는 본인의 뜻대로 되지 못하는 것이 미완성인간의 숙제이다.

사람의 생사윤회와 달의 회망(晦望)은 같다 하리니, 그믐이 되면 달이 없어지는 듯 보이지 않다가 다시 나타나는 것은, 사람이 죽어서 없어졌다가 다시 태어나는 것과 같다. 그러나 사람은 다시 태어나지 않을 수도 있고, 태어나지 못할 수도 있다.

또한 사람에게는 운명(運命)이 있으니 망월을 향하여 밝아지는 사람이 있느냐하면, 망월이 지나서 점점 어두운 그믐으로 가는 사람이 있다. 이는 국운도 마찬가지이니 밝아오는 국운을 타고 있는 것이 우리민족으로써 앞날의 희망은 무궁무진하지만 그를 믿지 못하는 사람이 많으니 그 또한 어찌할 수 없는 운명이라 하겠다.

14. 朝暮晝夜　有無得失　<small>조모주야 유무득실</small>

아침과 저녁이 있고 낮과 밤이 있음은 자연의 순환이치이며, 있다가 없어지고 얻었다가 잃는 것은 사람의 흥망성쇠 운이라 하겠다. 있고 없는 것이 유형(有形)의 만물에 있어서는 계속 변화가 있으나, 오직 무형(無形)과 진리를 깨달은 이에게는 영원함을 얻으리니 그러므로 진리를 깨달음이 인간의 최고목표가 되는 것이다.

조령모개(朝令暮改)는 인심의 변태를 의미하며, 주경야독(晝耕夜讀)은 근면으로 자수성가한 사람을 이르는 말이다. 또한 유무(有無)와 득실(得失)이 자신의 정성과 인과에 달려있는 이치를 깨닫지 못하니 남을 탓하는 우를 범하게 된다.

8. 手巽足震　雷風動作　<small>수손족진 뢰풍동작</small>

* 손은 만물을 조성하며 장풍(掌風)을 일으키기도 하니 바람이고, 발은 운행을 맡아 소리를 내면서 동작을 하니, 우뢰와 바람의 동작은 수족의 동작에 해당한다.

* 7절의 비간(鼻艮)과 8절의 수손(手巽)의 해설에 이의가 없을 것이다. 그런데 주역 설괘전(說卦傳)에 수간(手艮) 고손(股巽)으로 되어 있는 것을, 수손(手巽) 족진(足震)으로 수정하였다. 이유는 손은 주먹을 쥐고 있어야 산을 닮았으니 산으로 볼 수 있으며, 다리는 바람을 일으킬 수 없으니 바람이라 할 수 없다. 선인(先人)이 이런 이치를 몰랐다고 보지는 않으며, 대위(大僞)의 지난 시대를 반영하기 위하여 누군가 꾸며진 속임수라고 믿는다.

9. 春夏秋冬　生長斂藏　<small>춘하추동 생장렴장</small>

1년에 봄, 여름, 가을, 겨울의 4계절이 있어 봄에는 나고 여름에는 자라고 가을에는 거두며 겨울에는 감추어 둔다.

여기에서 소강절(邵康節)선생의 일원(一元)원리를 소개한다. 30분은 1시간, 12시간은 1일, 30일은 1월, 12월은 1년으로 보는 원리에서 1년은 129,600분이니 1원(元)이라 한다. 이를 다시 30년을 1세(世), 12세 360년은 1운(運), 30운 10,800년은 1회(會), 12회 129,600을 1원(元)이라 한다.

12회(會)는 12지(支)와 같으니 천개어자(天開於子) 지벽어축(地闢於丑) 인기어인(人起於寅)은 여기에서 나온 것이다. 그러므로 자축인묘진사(子丑寅卯辰巳)의 6지(支)를 선천(先天)이라 하였고, 현대를 오(午)의 후천이라 동학에서 처음 밝혔는 바, 소강절(邵康節)선생의 이론과 부합함을 알 수 있다.

10. 東西南北　宮商徵羽　<small>동서남북 궁상치우</small>

동서남북과 중앙을 합하여 오방(五方)이라 하니 이는 오행(五行)으로 볼 때 동(東)은 나무이고, 서(西)는 쇠이며, 남(南)은 불이며, 북(北)은 물이고, 중앙(中央)은 흙이다. 또한 소리에도 오음(五音)이 있으니 궁(宮)은 토(土), 상(商)은 금(金), 각(角)은 목(木), 치(徵)는 화(火), 우(羽)는 수(水)이다.

유가(儒家)에서는 동서남북중앙을 인의예지신(仁義禮智信)으로 연결시키고 있으니, 예를 들면 동대문을 흥인지문(興仁之門), 서대문을 돈의문(敦義門), 남대문을 숭례문(崇禮門), 북대문을 홍지문(弘智門), 중앙에 보신각(普信閣)을 두었음은 오행에 근거한 것이다.

11. 甘酸苦鹹　黃靑紅黑　<small>감산고함 황청홍흑</small>

음식물에는 오행에 따른 5미(味)가 있으니 단맛(甘)은 토(土), 신맛(酸)은 목(木), 쓴맛(苦)은 화(火), 짠맛(鹹)은 수(水), 매운맛(辛)은 금(金)에 해당한다. 물체에 5색(色)이 있으니 노란색(黃)은 토(土), 푸른색(靑)은 목(木), 붉은색(紅)은 화(火), 검은색(黑)은 수(水), 흰색(白)은 금(金)에 해당한다.

사람의 건강을 위해서는 오미(五味)를 골고루 먹어야 하니 세상만물이 오행을 떠나서는 살 수 없다. 우리나라 전통 음식물은 오행이 골고루 갖추어져 있으며, 오미(五味)를 섞어서 비벼먹는 풍습은 모든 민족을 통합할 수 있는 소질을 갖고 있는 것으로 보아서, 우리는 21세기의 완성시대를 대비한 천손(天孫)민족의 특색이라 하겠다.

* 신지씨(神誌氏)는 환웅천왕(桓雄天王)의 뜻에 따라 처음으로 녹도서(鹿圖書)를 만들어 천부경(天符經)을 저술하여 가르친 기록이 있다. 그런데 서계(書契)는 복희씨(伏羲氏) 또는 황제(黃帝)의 신하 창힐씨(蒼頡氏)가 처음으로 만들었다는 기록이 있다. 황제가 자부선생에게 삼황내문(三皇內文)을 전수받았다는 기록이 있으니 신지씨 이후 천수백년 뒤인 창힐씨가 처음 글을 만들었다는 중국사기는 믿기 어렵다.

자부선생에 의하여 삼황내문이 전수된 것은 중국의 선도서(仙道書)서 포박자(抱朴子)에 의하여 밝혀졌다. 이를 사실로 인정할 때, 삼황내문이 발표되자면 창힐씨 이전에 문자가 있어야 가능한 일이니 글은 역시 우리배달겨레에 의하여 처음 만들어졌다고 보는 것이 타당하다 하리라.

19. 伏羲河圖　姜炎體藥　복희하도 강염체약

* 복희씨(伏羲氏)는 5세한웅조 태우의(太虞儀)한웅의 12째 아들로써, 13째 딸인 여와씨(성서 여호와의 기록과 유사하다)의 오빠이다. 남매간에 꼬리를 감고 서있는 그림이 전해오는 것은 연구할 과제이다. 복희씨가 발견한 팔괘(八卦)는 하도(河圖)로서 전해오고 있으며, 역학계에서는 현재도 하도(河圖)를 활용하고 있는 것은 사실이니 복희씨를 신화(神話)로 보는 견해는 옳지 않다.

* 염제신농씨(炎帝神農氏)의 성은 강(姜)씨로서 복희씨를 이은 제왕(帝王)으로써 모든 풀을 직접 맛보아 몸으로 체험(體驗)하여 약(藥)의 이름과 효과를 밝혔다하며, 현재도 신농본초(神農本草)가 전해오고 있다. 중국기록에서는 복희 신농 황제를 삼황으로 추대하고 있다.

20. 紫府答授　軒轅問受　자부답수 헌원문수

포박자(抱朴子)에 의하면 헌원씨(軒轅氏)가 치우천왕(蚩尤天王)이 통치하는 청구(青邱)땅 풍산(風山)을 지나서, 당대 제일의 스승인 자부(紫府)선생을 알현하고 삼황내문(三皇內文)을 전수받았다는 원문을 소개한다.

황제동도청구(黃帝東到青邱) 과풍산(過風山) 현자부선생(見紫府先生) 수삼황내문(受三皇內文) 이칙조군신(以勅詔群神)

여기에서 한자는 중국 한(漢)나라 때에 크게 발전시켰으므로 한문(漢文)이라 하나, 사실은 우리나라 한웅(桓雄)조의 치우천왕당시 자부선생에 의하여 황제(黃帝)에게 전수된 삼황내문(三皇內文)이 기초가 되어 은(殷)나라 주(周)나라에 이어 한(漢)나라에 와서 크게 발전시킨 것이라 볼 수 있다.

21. 岬母紡織　彭虞元輔　갑모방직 팽우원보

* 단제(檀帝)는 하백(河伯)의 딸 비서갑(匪西岬)을 왕후로 삼았고, 왕후께서는 손수 누에치고 길쌈하는 일을 다스리게 되니, 순박하고 후덕한 다스림이 온 세상에 미쳐 태평의 치세(治世)를 이루었다.

* 원보(首相) 팽우(彭虞)는 땅을 개척하여 나라의 기지를 정하게 하고, 성조(成造)에게는 궁실을 짓게 하였으며, 고시(高矢)에게는 농사를 장려하도록 하였고, 신지(臣智)에게는 서계(書契)를 다루도록 하였으며, 기성(奇省)에게는 의약을 베풀게 하였고, 나을(邪乙)에게는 호적을 관리하게 하였으며, 희(羲)에게는 점치는 일을 맡게 하였고, 우(尤)에게는 군사를 관장하게 하였다. (단군세기)

15. 始終前後　分合因果　시종전후 분합인과

시작이 있으면 끝이 있고 앞이 있으면 뒤가 있다. 시작과 끝이 없는 것은 오직 무형천(無形天)뿐이다. 나누어 졌다가 합하고 합했다가 나누어지는 것이 자연현상이며, 원인이 있어야 결과가 있는 것은 인과법칙이다.

하늘에는 유형천(有形天)과 무형천(無形天)이 있으니 일월성신(日月星辰)과 풍우뇌정(風雨雷霆)은 유형천이고, 만물만상을 창조 주재하시며 보지 않는 것이 없고 듣지 않는 것이 없는 하느님이 천지천(天之天)인 무형천(無形天)임은 참전계경(參佺戒經)의 첫머리 경신(敬神)에서 밝히고 있다.

16. 哲賢豪傑　創業偉蹟　철현호걸 창업위적

* 철학자(哲學者)와 철인(哲人)이 있으니 인생과 사물의 근본원리에 대한 학문을 연구하는 학자는 철학자요, 천지인의 창조와 시대의 흐름에 통달한 통리군자(通理君子)는 철인이다. 현인(賢人)은 성인 다음가는 어질고 총명한 사람이며, 호걸(豪傑)은 지용(智勇)이 뛰어나고 도량(度量)이 넓으며 기개(氣槪)가 높은 인물로서 국가사회에 공헌한 지도자급을 뜻한다.

* 창업(創業)은 나라를 창건하고 큰 사업을 일으킴을 뜻하며, 위적(偉蹟)은 위대한 업적을 뜻하니, 우리나라의 상고이후 역사를 회고할 때 무수한 국난을 겪었으나 오늘날까지 민족의 문화(文化)와 언어(言語)와 전통(傳統)을 지켜온 것은 철현(哲賢)과 호걸(豪傑)들의 노력에 의하여 유지 발전하여 왔음이 위대한 업적이다.

17. 聖祖三皇　蚩尤開荒　성조삼황 치우개황

우리의 성조삼황(聖祖三皇)은 한인(桓因) 한웅(桓雄) 한검(桓儉 · 檀皇)을 말한다. 한웅(桓雄)조의 14대(蚩尤 1대로 보기도 함) 치우천왕(蚩尤天王 一名 慈烏支)은 만고의 으뜸가는 용맹으로써 탁녹(涿鹿)에서 헌원(軒轅)과의 치열한 전쟁 사실은 한 중 양국의 역사에서 명시하고 있는 반면, 1대 환웅당시의 첫째 신하인 치우씨(蚩尤氏)가 황패한 땅을 개척한 기록도 있다.

상고사를 주위강대국에게 누차 도적맞고 훼손 파괴되어 상고할만한 기록으로는 단기고사(檀奇古史), 환단고기(桓檀古記), 제왕운기(帝王韻紀), 규원사화(揆園史話)등이 있다. 치우천왕은 월드컵축구경기에서 붉은 악마의 상징으로 유명하여졌으나 본인이 처음 백림문(百林文)을 저술할 때에는 1대 한웅천왕이 신시개천 할 때에 치우씨(蚩尤氏), 고시씨(高矢氏), 신지씨(神誌氏), 세분을 삼상(三相)으로 보는 규원사화의 기록을 인용하였다.

18. 高矢農功　神誌書契　고시농공 신지서계

* 고시씨(高矢氏)는 불을 처음 개발하고 농사짓는 법을 밝혔다는 우리역사기록이 있는 반면, 수인씨(燧人氏)씨가 부싯돌을 처음 발견하여 수인씨라 하였다는 중국역사기록이 있다. 농촌에서 농민이 밥을 먹기 전에 고시례를 하는 풍습이 있는 것으로 보아서, 고시씨의 덕분으로 익은 밥을 먹게 되었다는 감사의 표시 또한 설득력이 있다. 수인씨(燧人氏)는 상고의 왕으로 되어있고 고시씨(高矢氏)는 신하로 기록되어있으니 동일인으로 볼 수는 없고 연구할 과제이다.

이때 온조(溫祚)를 따르는 마여(摩黎)가 마한이 쇠퇴하였으니 가서 나라를 세우자는 제의를 받아들여 배를 만들어 바다를 건너 미추홀(彌鄒忽)을 거쳐 한산(漢山)에 이르러 부아악(負兒嶽)에 올라 살만한 땅임을 살펴보고 마여(摩黎), 오간(烏干)등 열명의 신하들의 건의에 따라서 위지성(慰支城)에 도읍을 정하고 처음에 십제(十濟)라 하였다가 뒤에 백제(百濟)라고 칭하니 백제는 100명이 건너왔다는 뜻이다.

* 가락국 김수로왕(金首露王)은 김해 땅을 중심으로 가락국을 세웠으며, 158세를 장수한 9척의 특출한 영걸이다. 3백년간 태평시대를 이루었음은 개황(開皇)301년에 태학사 안유(安裕)가 지은 태평시(太平詩)에서 알 수 있다. 수로왕은 인도의 아유타국 허인옥(許寅玉)공주를 왕비로 삼아 12자녀를 두었고 성도(成道)한 자녀가 여럿이 있었다하니 보기드문 성사(盛事)이다. 수로왕은 김해김씨, 김해 허씨의 시조이다.

25. 巴素參佺　乙支策謀　파소참전 을지책모
고구려 초기의 을파소(乙巴素)국상은 일찍이 선도수련 끝에 신계(神啓)를 받아 상고에 있다가 자취를 감추었던 참전계경(參佺戒經) 366사(事)를 재조명(再照明)하였으며, 국상(國相) 안유(晏留)의 추천으로 국상에 추대되어 12년간 재임하면서 고구려가 민족전통의 정신적 기초를 세우는 역할을 하였으며, 오늘날 전무후무(前無後無)한 국상으로 추앙받고 있다.

* 을지문덕(乙支文德)장군은 중국을 통일한 수(隋)가 수륙양군 30만 대군으로 침입하자, 고구려 군을 지휘 압록강에서 대치 중, 단신으로 적진에 들어가 전세를 살피고 와서, 적을 평양으로 유인했다. 우문술(宇文述)에게 보낸 시는 적장을 동요시켰으니, 험난한 평양성을 함락하기는 곤란하다고 판단 회군하는 적을, 장군이 반격하여 2천명을 남기고 전멸시키는 유명한 살수대첩(薩水大捷)을 거두었다. 수 왕조는 이로 인하여 무너지다.

26. 庾信興羅　階伯決意　유신흥라 계백결의
* 김유신(金庾信)장군은 가락국 김수로왕(金首露王)의 12세손으로 일찍이 화랑도에 들어가 화랑의 수장이 되었으며, 쇠퇴일로에 있는 신라의 국력을 일으켰고, 김춘추의 외교성과로 나당연합군이 백제를 멸망시켰으며, 끝내는 고구려를 멸망케 하는데 신라군의 영향이 컸다. 신라의 삼국통일은 사실 백제와 반도 북부의 일부 통일일뿐 광대한 고구려 땅을 당나라에 넘기는 결과가 되었으니 민족사에 있어서는 크게 손실을 본 결과였음은 부인할 수 없다.

* 계백(階伯)장군은 백제의 마지막 보루로 남아있던 장군으로써 나당연합군의 침입으로 중과부적(衆寡不敵)의 열세에 몰려 패망에 임박하자, 가족을 사살하여 비장한 결의를 보였다. 황산(黃山)벌에서 김유신장군이 이끄는 5만명과 대결하며 결사대 5천명으로 전후 4차례를 방어하였으나, 화랑관창(官昌)의 죽음으로 사기가 오른 신라군의 총공격으로 끝내 전멸함으로써 백제는 망하였다.

22. 禹后會塗　夫妻傳訣　우후회도 부부전결
홍수가 크게 범람하여 백성이 살수 없게 되자 단제(檀帝)께서는 풍백(風伯) 원보(元輔)로 하여금 고산대천(高山大川)의 물을 다스려 백성이 편히 살게 하였으니 우수주(牛首州)에 비석을 세워 기념하였다는 기록이 있다.

단제(檀帝)께서는 태자 부루(夫婁)를 도산(塗山)회의에 보내어 사공 우후(司空 禹后)에게 오행치수요결(五行治水要訣)을 전해줌으로써 九년홍수를 치수 하였다. 따라서 유주 영주(幽州 營州)를 우리나라의 경계도 정하고 회대(淮岱)지방의 제후들을 평정하여 분조(分朝)를 두고 이를 다스렸다. (단군세기)

23. 赫居徐伐　朱蒙句麗　혁거서벌 주몽구려
* 영남 땅을 근거로 6부 촌장 이 최 손 정 배 설 (李 崔 孫 鄭 裵 薛)이 있었다. 六부촌이 각각 맡은 구역을 통치하다보니 외적이 왔을 때에 대응하기가 어려워 6부를 합하여 나라를 세우자는 결의가 되었다. 때마침 최씨의 시조 소벌공(蘇伐公)이 신기(神奇)하게 얻어진 왕재(王才)를 추천하여 서라벌(徐羅伐), 즉 신라(新羅)의 첫째 왕으로 박혁거세(朴赫居世)를 화백제도(和白制度)에 의하여 만장일치로 추대하였다.

여기에서 화백제도에 대하여 첨가하면 상고로부터 우리 민족이 시행해 오던 제도인 바, 화백(和白)은 글자 그대로 화합을 위하여 자신의 생각은 백지로 돌리자는 의미이다. 만장일치가결은 오늘날 오직 유엔에서 상임이사국간의 결의가 거부권을 행사하게 되고 있으니 우리의 화백제도를 닮은 것은 참으로 기이한 일이다.

자유민주주의는 다수결에 의하여 결정되는 제도가 시행되고 있는 바, 사실 좋은 제도는 아니다. 그러나 소위 경제선진국의 제도이니 자유세계가 비판 없이 수용되고 있으나, 다수를 얻기 위한 권모술수가 따르기 때문에 원만한 평화를 기할 수 없다. 그러므로 장차는 화백제도가 세계적인 추세로 시행되어 우리의 전통이 세계화 될 것으로 믿는다.

* 조대기(朝代記)에 의하면 해모수(解慕漱)가 웅심산(熊心山)에 내려와 나라를 세니 부여(夫餘)의 시조다. 단군 해모수가 태어난 것은 임술년(BC 239)4월 8일이다.(4월8일 석탄이 여기에서 근거 설이 있다) 삼국사기에는 해모수가 하백녀(河伯女) 유화(柳花)를 만나 결혼, 고주몽(高朱蒙)을 나았다 하였고, 조대기는 해모수의 증손이라 하였으며, 주몽(朱蒙)이 오이(烏伊) 마리(摩離) 협부(陜父)를 동반, 졸본(卒本)에서 왕의 사위가 되어 주변을 평정 고구려(高句麗)를 건국했다 기록하고 있다.

24. 溫祚起百　金露駕洛　온조기백 김로가락
* 고주몽왕(高朱蒙王)이 일찍이 유리(琉璃)를 찾으면 태자로 삼을 뜻을 밝힌 바 있으므로, 왕후 소서노(召西弩)는 자기소생인 비류(沸流)와 온조(溫祚)를 데리고 남쪽 진(辰) 번(番)땅에 내려가니, 북은 대수(帶水), 서는 큰 바닷가였다. 거기에서 크게 기반을 닦고 주몽(朱蒙)왕을 섬기고자하니, 소서노(召西弩)를 하라왕(暇羅王)으로 책봉하였다. 하라왕이 책봉 된지 13년 만에 타계하니, 태자 비류(沸流)가 왕에 즉위하였으나 모두가 잘 따르지 않았다.

반황금(半玉半黃金) 양야지시조(夜夜知時鳥) 함정미토음(含情未吐音)은 유명하다. 12세에 당나라에 유학하여 17세에 급제하여 관직에 있는 중 황소의 난을 맞아 고병(高騈)의 종사관으로 격황소문(檄黃巢文)을 지어 보내니, 황소가 격문을 보다 평상(平床)에서 떨어졌다한다. 저술로서 계원필경(桂苑筆耕)이 있다.

특히 녹도서(鹿圖書)로 된 고전비(古篆碑) 천부경(天符經)을 발견하여 번역 재조명(再照明)한 것은 천추에 빛나는 업적으로 평가되고 있으며, 란랑비서문(鸞郎碑序文)의 포함삼교(包含三敎)주창은 민족의 자존심을 내세우는 데 으뜸이 된다.

30. 王建誠寮 邯贊凱旋 왕건계요 감찬개선

* 고려를 건국한 왕건(王建)태조는 연호를 천수(天授)라 하였다. 처음에는 궁예(弓裔)를 섬겨 광주, 충주, 청주를 공략, 그 공로로 아손(阿湌)의 벼슬을 받았다. 그 후 수군을 이끌고 전라도 금성(錦城)을 비롯한 10군을 빼앗고, 계속 전라 경상도 지방에서 견훤(甄萱)군을 격파하여 고려왕이 되었다. 신라 경순왕(敬順王)을 맞아 평화적으로 신라를 통합함으로써 후삼국을 통일하였다. 계백여서(誡百寮書)와 훈요십조(訓要十條)를 저술하여 유훈으로 남겨 정치의 귀감으로 삼게 하였고, 또한 후세의 왕들이 치국의 근본을 삼도록 하였다.

* 강감찬(姜邯贊)장군은 학문을 즐기고 지략이 뛰어나 갑과에 장원급제하였다. 거란이 40만 대군을 이끌고 침입하여 강조(姜兆)가 30만대군으로 대항하였으나 패하자 많은 신하들의 항복하자는 제안이었으나 장군은 이를 반대하고 하공진(河拱辰)을 적진에 보내어 설득 퇴진케 하였다. 거란의 대군이 다시 침공해오자 상원수가 되어 20만 대군을 이끌고 적의 후면을 공격, 크게 이겨 살아 돌아간 적이 수천에 불과하는 전과를 걷우고 개선하니 이를 귀주대첩(龜州大捷)이라 한다.

31. 尹瓘拓鎭 夢周丹情 윤관척진 몽주단정

* 윤관(尹瓘)장군은 고려조의 명신으로 본관은 파평(坡平), 문과에 급제하여 합문지후(閤門祗候)로 광주(廣州), 충주(忠州), 충청도(忠淸道)의 출추사(出推使)에 파견되었고, 동궁시강(東宮侍講), 한림학사 등을 역임하다. 여진(女眞)정벌의 원수(元首)가 되어 17만 대군을 거느리고 여진족을 정벌하여 9개 지구에 성을 쌓았으며, 재침하는 여진족을 평정하고 개선(凱旋)한 그 공으로 진국공신 문하시중판서이부사지군국중사(鎭國功臣 門下侍中判書吏部事知軍國重事)가 되었다. 시호는 문숙공(文肅公)이다.

* 정몽주(鄭夢周)선생은 고려 말의 충신으로 호는 포은(圃隱), 문과에 급제, 성균관 직강을 거쳐 성균관사성(司成)으로 배명친원(排明親元)을 반대하다가 일시 유배되었다. 일본 구주(九州)의 지방장관 이마가와(今川了俊)를 설득, 포로 수백 명을 귀국시켰다. 지방관의 비행을 근절시키고 의창을 세워 빈민을 구제하였으며, 불교의 폐해를 없애기 위하여 유교보급에 힘썼으니 동방이학의 시조로 추앙을 받았다.

이성계(李成桂)의 위세가 날로 커지며 조준(趙浚), 정도전(鄭道傳)등이 그를 왕으로 추대하려는 음모가 진행됨을 알고 이들을 숙청하려는 기회를 노리던 중 방원(芳遠 태조3자)의 문객 조영주(趙英珪)에 의하여 선죽교에서 살해당하였다. 단심가(丹心歌)는 널리 알려진 시이다.

27. 薛曉淨土 釋湘華嚴 설효정토 석상화엄

* 원효대사(元曉大師)는 정토종의 창시자로써 한국불교의 대표적 인물이다. 원효는 일찍이 의상(義湘)과 같이 중국에 유학길을 떠나 산속에서 밤을 만나 몹시 갈증이 나는데 바가지에 괴어 있는 물로 갈증을 면하고 잠을 잤고, 깨어나서 보니 밤에 마셨던 바가지가 해골이라는 사실을 알고 구역질이 나는 것을 느끼고는, 똑같은 물인데 어제와 지금이 다른 것은 오직 마음하나에 있음을 깨닫고 유학길을 포기하였다는 사실은 유명한 일화이다. 요섭 공주를 맞이하여 대 유학자 설총(薛聰)을 탄생하고, 파계승을 자처하면서 초월한 경지를 개척하였다. 많은 저서를 남겼으며, 화쟁논(和諍論)은 유명하다.

* 신라의 의상대사(義湘大師)는 화엄종을 창시하고, 사찰 10개와 10대덕의 제자를 둔 고승이다. 일찍이 중국에 유학하여 법성계(法性偈)를 지어 스승에게 올리니 스승 지엄화상(智儼和尙)이 의상(義湘)제자를 단상(壇上)에 올려 앉히고 설법을 청했다는 일화가 있다. 법성계는 반야심경과 더불어 불자들이 독송하고 즐겨 쓰는 법문이거니 210자로 구성되어, 3 7은 21수로 완성을 의미하는 수리에 부합되고 있음이 특색이다.

28. 渤榮復舊 野勃史誥 발영복구 야발사고

* 고구려가 망한 후 28년 만에 고구려 유민을 이끌고, 고구려 고토를 회복, 대진(大震·渤海)국을 창건한 대조영(大祚榮) 고왕(高王)의 위업은 KBS연속극을 통하여 더욱 실감하고 있다. 사극에서 나오는 멸망한 고토를 회복한 장면이 실상은 아니라 하더라도 얼마나 어려운 일을 성사했느냐는 알 수 있다. 특히 삼일신고찬(三一神誥贊)을 보면 단제(檀帝)를 받드는 존경심이 극진했음을 엿볼 수 있다. 그러한 지극한 정성이 있는 인격자이기에 그 어려운 난관을 극복하고 실지회복의 뜻을 이루었으리라고 생각한다.

* 고왕(高王)의 동생으로 소개된 대야발(大野勃) 군왕(郡王)은 고왕의 명을 받고 고구려 고토는 물론 돌궐(突蹶)땅을 세 번 왕복, 13년간의 편력(遍歷)끝에 자료를 수집하여 단기고사(檀奇古史)를 편찬하였다. 우리역사 중 정사로 취급되고 있는 삼국사기보다 416년 전에 편집한 단기고사야 말로 어느 누구의 간섭도 없이 주관적으로 엮어졌으니 믿을만한 사서이다.

또한 대야발군왕은 우리의 보배 삼일신고(三一神誥)를 조명하기 위하여 고왕과 더불어 관심을 쏟았으니 서문(序文)을 지어 더욱 빛냈으며, 고왕의 손자 대흠무 문왕(大欽茂 文王)이 백두산 보본단(報本壇)에 삼일신고를 안치하여 유전케 하였다.

29. 孫順石鐘 崔氏符經 손순석종 최씨부경

* 신라의 손순(孫順)은 몹시 가난하여 겨우 모친께 호구할 정도였다. 어린 아들이 할머니의 밥을 항상 뺏어먹자 부부간에 상의하고 자식을 땅에 묻기로 합의하고 뒷산에 묻으려고 땅을 파는 중에 석종(石鐘)이 나오자 자식을 데리고 돌아 왔다. 종을 매달고 조석으로 치니 그 종소리가 왕궁에까지 들리자 헌덕왕(憲德王)이 듣고 사유를 확인한 후 출천대효(出天大孝)임을 크게 칭찬하면서 가옥과 매년 벼 50석을 하사하였다. (삼국사기)

* 고운(孤雲) 최치원(崔致遠)선생은 생이지지(生而知之)한 신동(神童)으로, 7세시(七歲詩), 즉 단단석중물(團團石中物) 반옥

34. 休靜僧帥　惟政能講　휴정승수 유정능강

* 속성은 최씨(崔氏) 아명은 여신(汝信) 호는 청허(淸虛) 서산(西山)이다. 9세에 부모를 여의고 안주목사 이사증(李思曾)의 양자로 입적, 39세에 승과에 급제 판교종사가 되었다. 72세에 임진난이 일어나자 승병천오백을 규합, 팔도십육도총섭(八道十六都摠攝)으로 이들의 총수가 되다. 2년 후에 사명대사에게 병사를 맡기고 묘향산 원적암(圓寂庵)에서 여생을 보냈다. 조선의 고승으로 선종(禪宗), 교종(敎宗)을 통합 조계종(曹溪宗)으로 일원화했으며, 한편 삼교통합론(三敎統合論)의 신기원을 이룩했다. 청허당집(淸虛堂集), 선교석(禪敎釋), 운수단 (雲水壇), 심법요(心法要) 등 저서가 있다.

* 사명(四溟)대사의 속성은 임씨(任氏)이다. 13세에 입산, 승과에 급제하여 봉은사주지로 초빙 받았으나 사양하고 서산대사의 법을 이어받고 금강산 등지에서 수도했다. 임진왜란이 일어나자 서산대사 휘하에 들어가 활약하다가 스승의 뒤를 이어 승군도총섭(僧軍都摠攝)이 되어 명군과 협력 평양을 수복했다. 적장 가등청정(加藤淸正)을 세 차례나 방문하여 적정을 탐지하는 기지(機智)를 발휘했다. 동지중추부사(同知中樞府事)에 승임되어 국서를 가지고 일본에 건너가 덕천가강(德川家康)을 만나 강화를 맺고, 포로 3천명을 데리고 귀국하여 대호군(大護軍)에 올라 어마(御馬)를 받았다. 저서 사명당집四溟堂集)이 있다.

35. 舜將雄略　再祐勇戰　순장웅약 재우용전

* 충무공 이순신(李舜臣)장군은 무과에 급제, 유성룡(柳成龍)의 천거로 전라좌도 수군절도사에 승임되었다. 임진왜란이 일어나자 옥포, 사천, 당포, 당항포, 한산대첩으로 정헌대부(靖獻大夫)에 올랐다. 부산, 웅천 남해일대의 적군을 완전 소탕하고 한산도로 본영을 삼고, 삼도수군통제사가 되어 해전사상 유례없는 전과를 올렸다.

원균(元均)의 모함으로 서울에 압송되어 사형선고를 받았으나 정탁(鄭琢)의 변호로 권율(權慄)장군의 막하에서 백의종군하였다. 정유재란으로 원균이 참패하자 수군통제사에 재임, 12척의 함선과 빈약한 병력으로 명량에서 133척의 적군과 대결, 31척을 격파하는 전과를 거두었다. 노량에서 명나라 수군과 연합 작전 중 적탄에 맞고 나의 죽음을 알리지 말라는 명언을 남겼다. 명 문필의 난중일기를 남기고 있다.

* 의병장 곽재우(郭再祐)장군의 호는 망우당(忘憂堂), 문과에 급제했지만 왕의 뜻에 거슬린 탓으로 파방(罷榜)되었다. 임진왜란에 의병으로 붉은 옷을 입고 많은 왜병을 무찔러서 천강홍의장군(天降紅衣將軍)이라 불리었고, 성주(星州)목사를 역임했다. 정유재란 때 경상좌도방어사로 화왕산성(火旺山城)을 수비하였다. 그 후 경상우도조방장(助防將)이 되었고, 영창대군(永昌大君)을 신구(伸救)하는 상소문을 올리고 사직했다. 그 후 부총관(副摠管), 한성부좌윤(漢城府左尹), 함경도관찰사를 역임하다가 세상의 어지러움을 통탄하고 사퇴하였다. 저서로 망우당집(忘憂堂集)이 있다.

32. 李旦回軍　世宗訓音　이단회군 세종훈음

* 조선조 이태조의 휘는 단(旦)이고 호는 송헌(松軒)이다. 홍건적의 침입으로 개경이 함락되자 이듬해 사병(私兵) 2천을 거느리고 수도탈환 작전에 성공하여 이름을 떨쳤고, 왜구를 격파하는 유명한 황산대첩(荒山大捷)을 이룩하였다.

1388년 수문하시중(守門下侍中)에 올라있을 때 요동정벌이 결정되자 이를 반대했으나 묵살 되고, 우군도통사로 임명되어 요동정벌에 나갔다가 위화도(威化島)에서 회군하여 최영(崔瑩)장군을 격멸하고 우왕(禑王)을 폐위하였다. 창왕(昌王)과 공양왕(恭讓王)을 세웠다가 2년 후에 태조로 등극하였다. 국호를 조선이라 하고 도성을 한양으로 옮겼다.

* 세종대왕(世宗大王)의 이름은 도(祹) 자는 원정(元正), 태종의 셋째아들이다. 조선조 4대왕으로 재위 32년에 민족문화의 기초를 확립하였다. 집현전(集賢殿)과 정음청(正音廳)을 설치하고 훈민정음 28자를 정리 반포했으며, 활자를 개량하였고, 학문장려와 서적편찬에 힘썼다.

친작(親作)의 월인천강지곡(月印千江之曲)을 비롯하여 정이인지, 권제의 용비어천가(龍飛御天歌), 수양대군의 석보상절(釋譜詳節), 김순의, 최윤의 의방유취(醫方類聚), 등 각 분야의 서적을 편찬케 하였다.

또한 관습도감(慣習都鑑)을 두어 박연(朴堧)은 아악(雅樂)을 정리케 하고, 반상(班常)불구 장영실(蔣英實)등을 등용하여 대간의(大簡儀), 소간의(小簡儀), 혼의(渾儀), 혼상(渾象), 측우기(測雨)등을 제작케 하였으며 새 천문도(天門圖)를 만들고 병서간행(兵書刊行)에 힘썼다. 서화에도 뛰어났으니 전무한 성군(聖君)으로 추앙받고 있다.

33. 退溪集要　栗谷豫見　퇴계집요 율곡예견

* 퇴계 이황(李滉)선생은 조선조 중기의 대학자로서 문과에 급제하여 35년을 관직에 있었으니 공조, 예조판서와 양관대제학(兩館大提學)을 역임했다.

도산서원을 설치하여 후진양성에 전념했다. 주자학을 집대성한 대유학자로 이이(李珥)와 함께 쌍벽을 이루었다. 성(誠)을 기본으로 일생동안 경(敬)을 실천하고 면밀 침착히 조목을 따져 깊이 연구 통찰함을 학문의 기본자세로 했다. 이기원론(理氣二元論)과 이기호발설(理氣互發說)을 주장했다. 성학십도(聖學十圖), 주자서절요(朱子書節要), 퇴계서절요(退溪書節要) 사질속편(四七續編)등 다수의 저서가 있다.

* 율곡 이이(李珥)선생의 아명은 현룡(見龍)이고 어머니는 신사임당으로 유명하다. 16세에 어머니를 여의고 금강산에 입산 불서를 연구할 때 생불(生佛)이란 평을 들었다 한다. 26세에 생원시, 문과 등에 장원급제하여 구도장원공(九度壯元公)이라 일컬었다. 양관대제학, 이조판서를 역임하면서 10만 양병을 주장하고 동서분당조정을 위하여 힘쓰다가 49세에 타계했다. 기발이승일도론(氣發理乘一途說)을 근본으로 한 이통기국(理通氣局)을 주장했다. 율곡전서(栗谷全書), 성학(聖學)집요, 격몽요결(擊蒙要訣) 등 다수의 저서가 있다.

설을 임의 조종함은 물론 죽은 자도 살려냈으며, 천상의 신명들을 자유로 용사하였으니, 상제(上帝)가 강림한 자리가 아니면 할 수 없는 능력을 구사한 사실이 대순전경(大巡典經)에 밝혀있다.

생존시의 능력은 전무후무하였으므로 증산사상을 연구하는 외국인교수까지도 상제라는 호칭을 쓰기도 하였다. 현재도 상제라는 존칭을 쓰는 제자가 있음은 전직대통령을 대통령이라 호칭함이니 올바른 호칭은 아니다.

39. 秉熙民代　重彬悟覺　　병희민대 중빈오각

* 의암(義菴) 손병희(孫秉熙) 선생은 해월 최시형(崔時亨)선생을 이어 동학 3대 교주로써 천도교(天道敎)로 교명을 바꾸고 인내천(人乃天) 사상을 주창하며 왕성한 포교활동을 하였다. 일찍이 동학혁명당시에 북접의 통령으로 남접의 전봉준 대장과 합세하여 관군을 격파했으나 일본군의 개입으로 실패하고, 일본 중국에 망명하였다.

한일합방 후 보성전문학교와 보성중학교를 인수하는 한편 보성사(普成社)를 부설하여 천도교월보를 발간하였다. 3.1독립운동의 민족대표로서 조선독립을 선언하고 일본경찰에 체포되어 모진고문으로 이듬해 병보석으로 출감했으나 회복은 못했다. 저서로서 무체법경(無體法經)을 비롯한 33종의 법설이 있다.

* 소태산(小太山) 박중빈(朴重彬)선생은 석가부처를 연원으로 하고, 원불교(圓佛敎)를 창시하였다. 일원(一圓)의 진리를 종지(宗旨)로 하여 물질이 개벽하니 정신을 개벽하자는 목표아래, 9인의 제자가 결사적인 혈맹을 맺고 종교활동을 시작, 공한지를 개간하여 경제자립을 꾀하였다. 오늘날 교세가 건실하여 대학을 비롯한 각급학교를 설치하였으며, 국내외적으로 교세를 크게 확장되고 있음은 시작이 건전한 데 원인이 있다고 본다. 저서로서 원불교경전(圓佛敎經典)이 있다.

40. 昌浩獨立　承晩初選　　창호독립 승만초선

* 도산(島山) 안창호(安昌浩)선생은 을사보호조약이 체결되자 미국에서 귀국하여 이갑(李甲) 신채호(申采浩)씨 등과 신민회의 조직을 비롯하여 평양에 대성학교, 정주에 오산학교를 세웠으며, 미국 LA에서 흥사단(興士團)을 결성하여 활약하였다.

3.1독립운동 후 상해로 건너가 임시정부 내무총장 및 노동총판을 역임했다. 윤봉길(尹奉吉)의사의 거사로 체포되어 3년간 옥고를 치르고, 다시 동우회사건으로 체포되어 병보석으로 경성제대병원에 입원 가료 중 타계하였다. 1962년에 건국공로훈장 중장을 추서하였다.

* 우남(雩南) 이승만(李承晩)박사는 일찍이 독립운동가로서 협성회, 독립회에 가입 개화운동에 투신 중 황국협회의 무고로 종신징역을 선고 받고 6년간 투옥하다가 석방되어 미국으로 건너갔다. 워싱턴대학, 하버드대학에서 수학하였고, 프리스턴대학에서 박사학위를 취득하였다. 상해임시정부에서 잠시 대통령으로 추대되었고, 광복 후 귀국하여 독립촉성중앙협의회 총재, 민주의원 의장, 민족통일 총본부 총재 등을 역임하고 대한민국 초대대통령으로 피선(被選)되어 6.25전란을 겪었으며, 12년을 집권하다가 1960년도에 부정선거로 인한 4.19학생의거에 의하여 물러났다.

36. 許穆退潮　時烈緣廟　　허목퇴조 시열연묘

* 미수(眉叟) 허목(許穆)선생은 경서(經書)를 늦게 연구하였으니 특히 예학에 일가를 이루었다. 지평(持平)을 초임으로 장령(掌令)이 되었고, 삼척(三陟)부사로 좌천되었으나 퇴조비(退潮碑)의 기적적인 전설을 남겼다. 기생리이행기이기불리(氣生理理行氣理氣不離)론을 주장했다.

* 우암(尤庵) 송시열(宋時烈)선생은 이조판서로 승진되어 북벌계획을 추진했으나 효종의 승하로 북벌계획이 중지되었고, 우의정에 다시 기용되고 뒤에 좌의정을 역임하였다. 일생을 주자학연구에 몰두한 거유(巨儒)로 기호학파의 주류를 이루었다. 송자대전(宋子大全), 우암집(尤庵集), 심경석의(心經釋義) 등 저서가 있다.

37. 水雲彰道　在一正易　　수운창도 재일정역

* 수운(水雲) 최제우(崔濟愚)선생은, 5만년 선후천개벽의 첫 소식을 세상에 알림으로써 처음으로 선후천을 알게 되었다. 조선조 말기현상은 세도정치와 사색당쟁으로 학정은 극에 달하고 있을 때에, 서학이 들어오니 민심이 서학으로 쏠리고 있었다.

원시반본으로 동방에서 새 시대를 열라는 천운에 받아 동학을 창도(彰道), 포덕천하 광제창생 보국안민을 이념으로 포교를 하니 인산인해를 이루었다. 민심에 이반된 정부는 겁을 먹고 억지로 좌도난정죄를 부과 41세에 순도(殉道)하였다.

* 일부(一夫) 김재일(金在一)선생은 항(恒)으로 개명했다. 연담선생의 권고로 역학을 깊이 연구 끝에 정역을 발표하기 전후 6년간을, 하늘에서 처음 보는 괘도가 나타나자 주역의 암시한 하도(河圖), 낙서(洛書)이후 새로운 시운이 도래하였음을 깨닫고 정역(正易)을 발표하였다. 증산(甑山)선생의 정역시(正易詩)는 동학의 개벽설과 부합되고 있음을 입증하고 있다.

38. 琫準革命　士玉公事　　봉준혁명 사옥공사

* 전봉준(全琫準)선생의 초명은 명숙(明淑), 별명은 녹두(綠豆)장군이다. 동학에 입문 고부접주(古阜接主)가 되어 동지를 규합, 자칭 동도대장(東道大將)이 되어 척왜(斥倭) 척양(斥洋) 부패 타도의 기치아래 부근 군읍의 관아를 모두 점령하였다. 정부는 일본군을 불러들였고, 일본은 이를 기화로 침약의 흉계를 노골화하자 이에 맞서 남도접주 12만과 북도접주 10만이 연합하여 항일구국의 기치아래 접전, 한때 중남부 전역과 함남 평남까지 항전규모가 확대되었다. 그러나 공주에서 일본군의 월등한 무기와 조직적인 군대에 패산하였으나 뒷날 동학혁명으로 높이 평가 받고 있다.

* 증산(甑山) 강일순(姜一淳)선생의 자는 사옥(士玉)이다. 생이지지(生而知之)의 천재로서 7세에 대호경천경(大呼恐天驚) 원버공지탁(遠步恐地坼), 즉 크게 부르짖으니 하늘이 놀랄까 두렵고, 멀리 뛰자하니 땅이 갈라질까 두렵도다. 한 시는 선생의 특출함을 알 수 있다.

30세에 성도(成道)하여 보은해원 상생의통의 이념 하에 9년간 천지공사(天地公事)라는 초유의 후천개벽공사를 하였다. 풍운우

41. 弘益理念　綱倫根本　홍익이념 강륜근본

홍익인간(弘益人間) 재세이화(在世理化)의 홍익이념(弘益理念)이 강륜(綱倫)의 근본이라 한 것은, 인간에게 크게 도움을 주어 이 세상을 진리에 동화시켜 지상천국을 이루는 기본이념이 되기 때문이다. 유교의 삼강오륜(三綱五倫)은 물론 포함삼교(包含三教)의 원리에 의하여 홍익이념에 강륜이 포함되어 있다고 보아 홍익이념은 강륜(綱倫)의 기본이라 한 것이다. 다만 재세이화는 뒷날 홍익인간과 짝을 맞추기 위하여 이화세계(理化世界)로 수정 활용하고 있다.

홍익이념을 대개는 홍익인간으로 알고 있는 바, 삼국유사에 재세이화가 들어있으니 "범주인간 삼백육십여사 재세이화(凡主人間 三百六十餘事 在世理化), 즉 '모든 인간은 360여사를 위주로 하여 현재의 세상을 진리에 동화 시킨다' 하여 홍익인간을 재세이화로써 완성시킬 것을 밝히고 있다. 위 360여사는 참전계경(參佺戒經) 366사(事)를 뜻하는 바 이를 간과하고 있다.

* 여기에서 삼강(三綱) 오륜(五倫)에 대한 현대적인 견해를 참고로 살펴본다.

군위신강(君爲臣綱), 부위자강(父爲子綱), 부위부강(夫爲婦綱)의 삼강 중 부위부강은 불합리하다. 원래 벼리는 많은 그물코를 하나로 합한 줄기인 바, 부부는 천지 일월과 같으니 벼리가 형성될 수 없다. 반면에 스승과 제자사이는 엄연히 벼리가 형성되고 있는 바 삼강(三綱)에 빠져있다. 그러므로 부위부강(夫爲婦綱)은 빼고, 사위제강(師爲弟綱)으로 대체시킴이 옳을 것이다.

오륜(五倫)은 삼강(三綱)에서 사제가 들어갔으니 사제유도(師弟有道)를 첨가하여 육륜(六倫)이 되어야 한다. 다만 남녀평등이 진리이니 부부유별은 부부유명(夫婦有明)으로 바꾸어 일월과 같이 밝은 생활을 강조함이 좋을 것이다.

오륜(五倫)이 육륜(六倫)으로 바뀌는 것이 관습상 낯 설을 수 있으나 강(綱)의 실천방법이 윤(倫)이라 할 때 3대 5보다는 3대 6이 합리적이라 본다.

왜냐하면 3 : 5는 1 3 5 7 9의 양수로 이어지는 수리로서 남자에 편중되는 수이나, 3 : 6은 2 4 6 8 10의 음수이니 공평하며, 역학의 건삼연(乾三連)인 3수를 삼강(三綱)으로 하고, 곤삼절(坤三絶)인 6수를 육륜(六倫)으로 하는 것이 음양 남녀의 평등원칙에서 타당하다고 보는 것이다.

삼강(三綱) : 부위자강(父爲子綱) 사위제강(師爲弟綱)
　　　　　　군위신강(君爲臣綱)
육륜(六倫) : 부자유친(父子有親) 사제유도(師弟有道)
　　　　　　군신유의(君臣有義) 부부유명(夫婦有明)
　　　　　　장유유서(長幼有序) 붕우유신(朋友有信)

42. 父慈子孝　師教弟學　부자자효 사교제학

육륜(六倫)을 전제로 한 상호 의무의 차원에서 엮어보았으니, 아버지는 사랑하고 자식은 효도한다. 스승은 올바로 가르치고 제자는 잘 배워야 한다.

강륜(綱倫)에 모자(母子)간이 빠져있는 것은 불공평한 것 같으나 모정(母情)은 윤리로서 강조하지 않는다 하더라도 인간의 본능에 의하여 친함이 가능하다는 원리에서 부자유친(父子有親)으로 쓴 정신에 따라, 부자자효(父慈子孝)로 하였다.

43. 君義臣忠　夫和婦恭　군의신충 부화부공

* 임금은 신하에게 의리로 대하고, 신하는 임금에게 충성으로 대한다.

의리(義理)로 대함은 친불친(親不親)을 구분하지 않고, 자격에 따라 공평하게 등용하는 것을 뜻하며, 충성(忠誠)은 중심언성(中心言成)이니 두마음을 갖지 않고 일심으로 언행일치(言行一致)하는 정성을 뜻한다.

* 지아비는 아내에게 화목으로 대하고, 아내는 지아비에게 공손히 대한다.

남편이 아내에게 화목함은 넓은 아량으로 포용함을 뜻하며, 아내가 남편에게 공손함은 땅이 하늘의 행공(行公)을 거역하지 않음과 같다. 다만 남녀평등의 원칙에서 보면 화목과 공손은 다 같이 해야 할 것이나 우선순위를 정한 것이다.

44. 丈護幼敬　朋愛友誼　장호유경 붕애우의

* 어른은 어린이를 항상 보호해주고, 어린이는 어른에게 공경한다. 오륜에서는 장유의 질서를 강조한 데 반하여 본문은 질서 이전에 사랑과 공경을 강조하였으니 즉 질서는 자연히 지켜질 것으로 본 것이다.

* 벗들은 서로 사랑으로 대하고, 벗을 사귐은 정의(情誼)를 지킨다. 붕(朋)은 무리를 대상으로 한 벗이니 이해와 사랑이 앞서야 모임이 튼튼할 수 있고, 우(友)는 친교의 벗이니, 정의를 돈독히 해야 오래 사귀게 되리라.

45. 仙基造化　儒之凡節　선기조화 유지범절

* 선지조화(仙之造化) 불지형체(佛之形體) 유지범절(儒之凡節)은 선각자가 밝힌 선불유의 본질(本質)이다.

선기조화(仙基造化) : 선(仙)은 천도에 해당하니 현묘지도(玄妙之道) 풍류(風流)로써 천도(天道)의 조화를 기본으로 했음을 뜻하며, 동시에 기독교는 선도(仙道)와 부합한다는 의미를 내포하고 있는 것이다.

* 유지범절(儒之凡節) : 유(儒)는 인도(人道)에 해당하니 인간의 기본 예의절도를 강륜(綱倫)에서 밝히고 있다. 수신제가치국평천하(修身齊家治國平天下)는 유가의 기본 이념이다. 그러나 아직까지는 수제치평(修齊治平)의 이념을 다 실천한 예는 없었으나 장차 인간완성의 이화세계에서 비로소 실현될 것으로 믿는다.

46. 窮究研尋　求佛心性　궁구연심 구불심성

* 깊이 궁리하고 연찬하여 도를 찾는 수련이 궁극에는 심성에서 부처를 구할지니라. 불지형체(佛之形體) : 불(佛)은 지도(地道)에 해당하니 형체(形體)를 건전하게 가꾸어 생불(生佛)이 되며 극락세계에 도달함을 최종목표로 한다.

* 삼일신고(三一神誥)에서 자성구자(自性求子), 강재이뇌(降在爾腦), 즉 '자성에서 신자(神子)를 구하라 너의 뇌에 내려와 있다' 한 것은 신자는 부처와 일체로서 나에게 임재해 있음을 뜻하니 내 심성(心性)에서 불령(佛靈)을 탐구해야 함을 말한다.

51. 厚貴薄賤　富强貧弱　후귀박천 부강빈약

* 동 진리훈에 후하면 귀하고 박하면 천하다 하였으니 건강한 몸을 귀하다 하겠고 병약자를 천하다 하리라. 또한 세상사를 보면 후덕한 사람이 반드시 귀하게 되는 것은 아니다. 때로는 박정한 사람이 귀하게 되는 경우도 있다. 여기에서 전생과 조상의 음덕이 있음을 알 수 있으니 '행복신이 70%, 노력신이 30%의 비중을 갖고 있다'는 전설을 이해할 수있다.

* 부자는 강대하고, 빈자는 약소하다는 뜻이니 부(富)는 물질적인 부를 생각할 수 있으나 정신적인 부도 있다. 마음이 여유가 있으면 부한 것이나 다름없으니 남을 도울 수 있는 강대한 사람이다. 그러나 마음이 빈약한 사람은 '창고에 99섬을 쌓아놓고도 100섬을 채우기 위하여 가난한 사람의 1섬을 달라'고 한다는 속담과 같이 부하면서 빈약한 사람이 있다.

52. 仁禮廉恥　寬恕謙讓　인예염치 관서겸양

어질고 예의바르고 청렴하고 부끄러움을 알며, 너그럽고 용서하며 겸손하고 사양하는 사람은 군자에 가까운 사람이다. 여기에서 인(仁)과 예(禮)에 대하여 증산(甑山)선생의 정의(定義)한 것을 참고로 살펴본다.

불수편애편오왈인(不受偏愛偏惡曰仁), 즉 편벽된 사랑과 편벽된 미운생각이 일어남을 마음으로 받아드리지 않는 것이 어짊(仁)이라 하였고, 불수전강전편왈례(不受專强專便曰禮), 즉 오지한 억지와 오로지한 간편의 생각이 일어남을 마음으로 받아드리지 않는 것이 예(禮)라 하였다.

53. 言語衷純　容貌端雅　언어충순 용모단아

* 언어는 상대에게 의사전달이 목적이다. 음성으로 내는 효과보다 태도에서 얻는 효과가 큰 잘 알려진 사실이다. 그러므로 속마음을 순전히 효과적으로 전달하자면 태도가 진지해야 상대에게 감명을 줄 수 있다. 아무리 좋은 말이라 하더라도 태도가 불경스럽고 경망스럽거나 음성크기가 적당치 않으면 상대방이 집중력을 잃게 되니 의사전달이 제대로 될 수 없는 것이다.

* 용모는 얼굴의 모양과 그의 자태를 뜻하는 바 단정하고 아담하여야 상대에게 신뢰를 받을 수 있다. 모두가 마음에 달려있으니 마음이 안정을 찾지 못하거나 딴 생각을 하면서 상대하다보면 용모에 단아함을 나타낼 수 없으며, 더욱이 눈동자가 동요하면 불신을 초래할 수 있다.

54. 志操堅守　機運勿忘　지조견수 기운물망

뜻을 품고 세운 지조는 굳게 지켜야 하며, 기회(機會)를 맞이할 운수는 잃지를 말라는 뜻이다. 지조(志操)는 자신이 자신에게 약속한 의지를 뜻하니 옳다고 생각하여 한번 뜻을 세웠다면 끝까지 지키는 사람에게 성공이 있을 것이다. 사람에게는 한평생에 3번의 행운을 맞이할 기회가 있다하는 바, 그 기회를 잃지 않는 사람이 성공하는 사람이다. 그 기회를 잃지 않기 위해서는 평소 준비가 필요하다. 아무 준비 없이 때만 기다리는 자는 그 기회가 와도 잡을 수 없는 것이니, 이는 등불을 밝히고 있는 신부가 되어야 신랑을 맞이할 수 있음과 같다.

47. 喜懼哀怒　芬攔寒熱　희구애로 분란한열

* 삼일신고(三一神誥) 진리훈(眞理訓)에 6감(感)이 있으니 기쁨, 두려움, 슬픔, 성냄, 탐욕(貪), 싫어함(厭)이다. 사람의 감정(感情)은 우뇌(右腦)의 작용으로써 감정이 없이는 아무 일도 성사시킬 수 없다. 그러나 감정이 나는 대로 언행(言行)을 하면 인격을 손상하므로 감정을 억지하며 이성으로 판단하여 언행을 하는 것이 수양이다.

* 동 진리훈(眞理訓)에 6식(息)이 있으니 향내, 썩은 내, 찬 기운, 더운 기운, 진동(震), 낙담(濕)이다. 사람의 기식(氣息)은 호흡을 말하니 호흡이 고르면 건강 장수하고 호흡이 고르지 못하면 병이 나고 단명을 한다. 그러므로 호흡을 심도 있게 잘하는 수련이 성도(成道)와 건강을 좌우한다.

48. 聲色臭味　止感調息　성색취미 지감조식

* 동 진리훈(眞理訓)에 6촉(觸)이 있으니 소리, 빛, 냄새, 맛, 음탕(淫), 접촉(抵)이다.

사람의 촉각(觸覺)을 금하는 여섯 가지를 말하니 외부의 접촉이 있더라도 거기에 빠져들지 않고 자신의 마음자리를 지킬 때 정신력의 소모가 되지 않으니 건강할 수 있다. 입산수도를 하는 주된 이유가 세상의 접촉을 끊음으로써 안정을 찾아 성도(成道)하는 데 있는 바. 그럼에도 불구하고 성도의 소식을 아직 들을 수 없음이 사실이니 그 까닭은 도통 문이 닫쳐있기 때문이다.

* 동 진리훈에 지감(止感), 즉 6감을 억지하고, 조식(調息), 즉 6식을 조절하며, 금촉(禁觸), 즉 6촉을 금할 수 있는 것이 철인(哲人)의 경지이다.

49. 禁觸慧力　吉祥快樂　금촉혜력 길상쾌락

동 진리훈에 금촉(禁觸)이 있음은 전술했거니와 일신(一神)께서 대덕(大德), 대혜(大慧), 대력(大力)이 있어 하늘을 생성(生成)하며 무수한 우주세계를 주재하고 계심을 밝혔다. 일신이 계신 곳 하늘나라에 천궁(天宮)이 있으니 만선(萬善)의 계단(階段)이며 만덕(萬德)의 문호(門戶)로서 일신이 있는 곳에 무리의 영철(靈哲)이 호위하여 모시고 있으니 큰 길상(吉祥), 큰 광명(光明)한 곳으로 영원히 쾌락(快樂)을 얻으리라 천궁훈(天宮訓)은 밝히고 있다. 길상과 쾌락은 이를 느끼는 경지에 도달한자에게만 존재한 것이니 그 천궁(天宮)은 자신의 속에 있는 것이다.

50. 善福惡禍　淸壽濁殀　선복악화 청수탁요

* 동 진리훈에 착하면 복을 받고 악하면 화를 받는다 하였으니 이는 상식으로 알 수 있는 뜻이다. 그런데 세상은 모두가 복을 원하면서도 착함을 행하지 못하고 위선(僞善)을 하고 있다. 예수님도 세상에 의인(義人)은 없고, 선인(善人)도 없다고 하였음은, 사람이 참 나를 발견하기 어려움을 뜻하니, 참 주인을 발견하는 성통공완(性通功完)의 경지에 도달하면 의인이요 선인인 것이다.

* 동 진리훈에 맑으면 장수하고, 탁하면 요절함을 밝혔다. 일반적인 경우도 비교적 맑은 생활을 하면 오래 사는 것은 사실이나, 여기의 장수는 백년 내외를 뜻하기보다는 신선의 경지 또는 영생을 뜻하니, 진실로 맑음이란 장차 이루어질 신선세계에 동참할 자격을 구비하지 못하면 요절을 면하지 못할 것이다.

59. 篆隷楷草　紙墨硯帖　전예해초 지묵연첩

서예, 즉 글씨에는 전예해행초(篆隷楷行草) 오체가 기본이며 지필연묵(紙筆硯墨)을 문방사우라 한다. 역대의 법첩을 보면 오체를 다시 명필의 체로 분류가 되며, 전(篆)에도 대전(大篆) 소전(小篆)이 있고, 예해행초가 모두 인물별로 특색이 있으니 사람의 취향에 따라서 골라 연찬하게 된다.

오체를 오행으로 분류해보면 전(篆)은 은구철색(銀鉤鐵索)같이 쓸 것을 강조하니 금(金)에 해당하며, 예(隷)는 넓고 평탄한 모양을 택하니 토(土)에 해당하며, 해(楷)는 방정곡직(方正曲直)하여 목제품(木製品)의 형상과 같으니 목(木)에 해당하며, 행(行)은 물이 흐르듯 출렁이는 형상이니 수(水)에 해당하며, 초(草)는 풀과 같이 쓴다는 뜻으로 풀기도 하나 풀은 목에 포함된다. 초목은 위로 올라가는 것이 불과 같으며 열화(熱火)의 기분으로 휘호하므로 화(火)에 해당한다고 보았다.

60. 投筆成字　文章示威　투필성자 문장시위

붓을 던지면 글자를 이룬다는 것은 일필휘지(一筆揮之)로 작품을 이룬다는 뜻이니, 낙운성시(落韻成詩)와 같은 개념으로 볼 수 있다. 문장(文章)으로 시위를 한다는 것은 고운(孤雲)선생의 격황소문(檄黃巢文)이 황소를 낙상(落牀)케 한 경우를 들 수 있다. 천신(天神)이 감응(感應)한 문장과 필치는 위엄이 따르는 것이다. 여기에서 동경대전(東經大全)의 두 글귀를 소개한다.

投筆成字 人亦疑 王羲之跡, 先市威而 主正 形如泰山層巖
(투필성자 인역의 왕희지적, 선시위이 주정 형여태산층암)
즉 붓을 던지면 글자를 이루니 사람들이 왕희지 필적이 아닌지 의심하며, 먼저 위엄을 보이고 주인이 정해지리니 형상이 태산의 층층 바위와 같다.

61. 繪畫彫刻　陶鑄工藝　회화조각 도주공예

한국화, 서양화, 조각, 도자, 주조, 공예, 등은 미술의 하나로서 각급학교에 교과목이 있어 세상의 각광을 받고 있다. 국제화에 칼라시대가 되고 보니 흑색을 주로 하는 서예에 비하여 시대에 맞는 미술로서 빛을 본다 하겠다. 다만 현대는 예측이 불가능한 변화의 시대라는 점에서 새 시대의 변화는 필연적이라고 보아 서예도 빛을 볼날이 있을 것으로 믿는다.

62. 美術展覽　珍鮮佳品　미술전람 진선가품

미술전시장에서 작품을 감상하니 보배스럽고 신선하며 아름다운 명품이 진열되어 있다는 뜻이다. 우리나라는 정부수립 후 국전이 30년을 이어오다가 제5공화국에 와서 민전으로 이관되어 4반세기가 지났다. 필자가 서예가이니 서예위주로 살펴보면 국전에서 민전으로 이관되어 현대미술관에서 초대작가전을 개최하였고, 한국미술협회에서 공모전을 실시하였다.

이관될 당시의 서예부 초대작가는 21명이고 추천작가는 12명으로서 합 33인이었다. 그런데 오늘날은 한국미술협회, 한국서예협회, 한국서가협회, 국민예술협회, 한국서도협회 외에도 그 수를 다 알 수 없을 정도로 정부인가 단체가 늘었고, 비인가 단체에서 공모전을 실시하는 수도 허다하다. 각 단체에서 배출된 초대작가수는 수천 명은 될 것으로 보아 국전당시와는 금석지감(今昔之感)이 있다.

55. 忍耐克服　修鍊平安　인내극복 수련평안

참고 견디는 힘으로 곤란함을 이겨내며, 몸과 마음을 잘 닦아 단련하면 마음이 평안하리라. 한때의 성냄을 참아 백일의 근심을 면한다는 말도 있거니와 곤란한 경우를 당하더라도 인내로써 이겨내면 반드시 좋은 결과가 온다는 것을 깨닫게 되리라.

수련에는 심신(心身)을 닦는 여러 가지 방법이 있으니 어떠한 방법이 최상이라는 원칙은 없으나, 어떠한 경우를 당하더라도 마음의 안정을 지킬 수 있다면 수심(修心)이 된 것을 알 수 있고, 부당한 행패와 만용을 부리는 사람을 제지할 수 있다면 무술을 단련한 사람이라 할 수 있다. 그러나 싸우지 않고 이길 수 있는 것이 최상의 승리자라 하였다.

56. 勳勉治産　家國繁盛　훈면치산 가국번성

공훈(功勳)이 되는 일에 힘써 살림살이를 잘 다스리면, 가정이나 국가가 번성하리라. 사람은 자신의 욕망에 따라 온갖 분야에 힘쓰는 것은 사실이다. 그러나 어떤 사람은 성공하고 어떤 사람은 성공하지 못한다. 그 원인을 분석해보면 공훈이 남는 일에 힘쓰는 사람은 성공하는 반면에 횡재나 불로소득을 꾀하는 자는 일시적인 이득을 본다하더라도 결국은 실패자로 남게 된다.

작은 부자는 근면노력하면 될 수 있으나 큰 부자는 하늘이 낸다고 한 것은 복을 타고 나야 함을 뜻하나, 하늘의 상징인 머리를 쓰는 데 따라서 가능함을 뜻할 수 있다. 복지심령(福至心靈), 즉 복이 다다르면 마음이 영특해지기 마련이니 과거에 덕을 쌓아둔 것이 있어야 복이 이르게 된다. 그러므로 적덕(積德)이 자신은 물론 자손을 위하여 최대의 훈면(勳勉)이 될 것이다.

57. 推戴英才　登用俊秀　추대영재 등용준수

영웅의 탁월한 재능이 있는 인재를 귀한 자리에 추대하고, 준걸과 빼어난 인재를 등용하는 것은 어진 참모와 지도자의 본분이다. 역대 창업주와 성군의 치적을 보면 탁월한 참모를 발굴 등용한 데서 훌륭한 치적을 남기고 있음은 잘 알고 있는 사실이다. 그러나 나라가 쇠퇴하여 멸망할 때에는 간신과 도적들이 높은 자리를 차지하게 되는 것을 볼 수 있다. 세상의 흥망성쇠(興亡盛衰)하는 이치가 명약관화(明若觀火)한데도 이를 깨닫지 못하는 것은 국운 또는 개인 운과 노력여하에 있으니, 그러므로 억지로 끌어 들일 수 없음이 천명(天命)이요, 어길 수 없는 것이 인명(人命)이라 하였다.

58. 閱歷古今　博識達觀　열력고금 박식달관

옛 일이나 현금의 문물을 골고루 열람하고 두루 경험하여 널리 익혀 알고 보면 사물을 넓고 정확하게 통찰할 능력이 생긴다. 온고이지신(溫故而知新)을 공자께서 밝힌 바 있거니와 생이지지(生而知之)한 천재도 옛것을 보기에 게을리 하지 않았다.

오늘날은 개벽의 새 시대를 맞이하기에 앞서 시운에 의하여 어쩌다 신령(神靈)이 접하여 분야별로 상식을 초월한, 한 가지 기능을 갖게 되면 그것이 도통이나 한 것으로 착각하고 온갖 괴변(怪辯)을 동원하여 사람을 유혹하는 일이 허다하다. 이 또한 시대적 섭리이니 감언이설(甘言利說)에 속지 않는 지혜가 요구된다.

63. 詩歌唱韻 律呂琴瑟 　시가창운 율려금슬

* 시(詩)는 율격(律格)이 있는 것과 산문적인 것이 있고, 가(歌)는 가사에 악곡을 붙여 감정을 표현하는 예술로서, 시조(時調)·가곡(歌曲) 등이 있으며, 창(唱)은 가락을 맞추어 노래·가창(歌唱)·가곡 곡조·잡가조(雜歌調)·판소리 등이 있으며, 운(韻)은 한시의 운으로 붙이는 글의 형식이다.

* 율려(律呂)는 율려소리와 더불어 천지인(天地人)이 창조되었다 하거니와 최초의 소리가 율려이다. 율려가 현묘지도 풍류(風流)와 더불어 음률, 즉 음악으로 부르게 되었다. 금슬(琴瑟)은 거문고와 비파로써 좋은 대조를 이루는 한 쌍의 악(樂)이다. 그러므로 부부간의 화합을 금실이 좋다고 한다.

64. 桂冠褒賞 名譽慶祝 　계관포상 명예경축

계관(桂冠)은 월계관의 준말이다. 고대 그리스에서 경기에 우승한 자에게 월계수 가지나 잎을 관(冠)에 달아 씌워 상찬(賞讚)했으며, 우리나라는 과거에 장원급제(壯元及第) 한 자에게 월계관을 씌워주었다.

포상(褒賞)은 공적이 있는 사람에게 칭찬하여 상을 주는 것이며, 명예(名譽)는 사회적으로 뛰어나 있다고 인정을 받는 이름이나 자랑이며, 경축(慶祝)은 기쁘고 즐거운 일이나 특수한 경사를 기념하여 축하함을 말한다.

65. 超越絶對 尊奉崇拜 　초월절대 존봉숭배

* 초월(超越)은 보통사람이 할 수 없는 능력발휘를 말하며, 절대(絶對)는 상대하여 견줄만한 다른 것이 없음이니, 절대자는 창조주 하느님과 대천행공(代天行公)을 할 수 있는 성철(聖哲)을 뜻한다.

* 존봉숭배(尊奉崇拜)는 존경하여 받들며 높이 우러러 숭배하고 신앙함을 말한다. 오늘날까지 수다한 종교가 있어 신앙을 하는 신도들은 스승을 초월 절대자로 믿고 존경하며 숭배하여 왔음은 물론, 인간이 조성한 우상 또는 산해지신(山海地神)과 목신(木神)에게도 초월 절대의 존재로 믿고 숭배해 왔다.

지난 낙서(洛書)시대는 땅이 권세를 가지고 있는 지존(地尊)의 시대이니 명당을 쓰면 발복(發福)이 되고, 우상숭배로 도움을 받기도 하였다. 그러나 이제는 인존(人尊)의 시대가 되었으니 성사재인(成事在人)으로 사람을 통하여 일이 이루어지는 때이기 때문에, 명당(明堂)을 써도 마음속에 써야하고 사람에게 공을 들여야 하는 시대로 바뀐 사실을 알아야 한다.

66. 舅姑翁壻 內外老少 　구고옹서 내외노소

* 구고옹서(舅姑翁壻)는 시아버지와 시어머니 또는 장인과 사위를 뜻한다. 남녀가 결혼을 하여 생기는 관계로서 부부(夫婦)는 일신과 같으니, 나아주신 부모와 다름없이 시부모와 장인장모를 받들어야 할 의무가 따른다.

* 내외는 부부를 말하니 음양의 순서에 따른 것으로써, 남녀가 안팎에서 각각 맡은 일에 충실해야 하며, 늙은이는 경험과 지식을 젊은이에게 전수하고, 젊은이는 늙은이에게 배우고 존경함으로써 질서는 바로잡아지며 명랑한 사회는 이룩될 수 있을 것이다.

67. 兄妻姉妹 叔姪族戚 　형처자매 숙질족척

* 한 가정은 부모 형제자매와 아내가 가장 가까운 가족이니 가족의 화목은 흥가(興家)의 기본이 된다. 현대는 서구의 핵가족제도가 들어와서 형제간에 동거하는 경우가 적은 것이 사실이니, 대가족제도에서 얻어지는 전통의 가정교육과 경제절약에는 손실이 크다 하지 않을 수 없다.

* 숙질(叔姪)은 형제간의 자식에서 발생하는 3촌(寸)부터 시작되며, 족척(族戚)은 동성의 일가친척을 가르키며, 족은 민족으로도 쓰이 성이 다르나 동포(同胞)라는 의미를 내포하고 있다. 나아가서는 인류가 사해일가(四海一家)요 동기연지(同氣連枝)라 할 수 있으니 지구촌 안에서 같은 공기를 마시는 인류는 지구라는 큰나무에 매달린 과일과 같다 하리라.

68. 娶嫁婚姻 淳朴良俗 　취가혼인 순박양속

취가혼인(娶嫁婚姻), 즉 장가들고 시집가는 혼인은 순박한 미풍양속(美風良俗)을 지켜야 함을 말한다. 우리의 전통적인 혼인에 있어서는 물질위주가 아닌 인격을 중시하였다. 그러나 오늘날은 혼수의 적고 큰 것 때문에 파혼이 되기도 하며, 이혼율이 세계에서 가장 많다는 것은 놀라운 일이다. 신성한 결혼을 혼수로써 흥정하며 이혼을 쉽게 하는 것은 금수세계의 관습이다.

우리나라의 과거 풍습에서는 마을에 큰집이 있어 과객이 찾아오면 받아들여 잘 대접하고 갈 때에는 여비까지 주는 경우도 있었으며, 경상도 만석꾼 최 부자는 땅이 계속 늘어도 수입을 만석에서 더 늘리지 않음으로써 10대를 이어갔다 하니 적선(積善)한 집에 경사가 남음이 있음은 천리(天理)이다.

69. 閨門貞淑 衣裳簡便 　규문정숙 의상간편

규문(閨門)은 부녀자의 안방 처소를 뜻하며, 정숙(貞淑)은 여성의 행실이 깨끗하고 마음씨가 고움을 뜻한다. 의상(衣裳)을 간편(簡便)히 하라 함은 호화스런 의상으로 허세를 부리자면 행동이 자유롭지 못하니 운동부족으로 건강을 약화시킬 수 있다. 그러므로 여성의 행실은 정숙을 유지하면서 의상은 간편하여 동작이 자유스러울 때 행복한 생활이 될 수 있다.

우리나라 의상은 옛 풍속이 다시 살아났으니, 일제강점기에 유행하던 한복(韓服)의 부자연스런 문제를 해결한 개량한복(改良韓服)이 나와서 필자도 많은 사람과 같이 입고 있다. 그런데 아직도 불편한 한복을 즐기는 사람이 많으니 풍속과 습관을 고치기란 참으로 어렵다는 생각이 든다.

70. 處身勤儉 待客宜豊 　처신근검 대객의풍

처신근검(處身勤儉)은 세상을 살아가는 데 있어 몸가짐이나 행동은 근면하고 검소함을 뜻하며, 대객의풍(待客宜豊)은 손님을 대접하는 데는 마땅히 풍성해야 손님의 마음이 편안할 수 있음을 뜻한다.

오늘날 우리의 경제가 세계10위권에 오른 것은 다행한 일이나 씀씀이는 세계최고라 하니 딱한 일이다. 이와 같은 소비성향을 고치지 않는 한 국가의 부채는 점점 불어날 수밖에 없으니 나라의 장래가 암담하다. 그러나 우리나라는 인류구제의 천명(天命)을 받은 나라이기 때문에 희망이 없는 것은 아니다.

75. 否往泰來　花發結實　부왕태래 화발결실

천지비(天地否)의 선천은 가고 지천태(地天泰)의 새 시대가 오니 꽃이 피고 열매를 맺는다는 뜻이다. 비왕태래(否往泰來)는 정역(正易)에서 밝힌 문구이다. 천지비(天地否)괘는 건삼연(乾三連)괘가 위에 있고 곤삼절(坤三絶)괘가 아래에 있으니 위가 막혀있으나, 지천태(地天泰)괘는 위 곤괘의 중앙이 통해있으니 하늘을 날고 우주선이 돌고 있는 과학문명시대를 뜻한다.

봄에는 꽃이 피고 가을에는 열매를 맺는(春花秋實)이치로 21세기는 인간의 완성시대를 맞이하고 있다. 그러므로 자신이 결실이 될 수 있는 준비가 되어야 한다. 그 준비는 과일의 꼭지가 튼튼해야 결실되는 이치로 충효(忠孝)를 생활의 바탕으로 하여 보은과 봉사하는 정신을 견지(堅持)해야 할 것이다.

76. 布德廣濟　報恩解冤　포덕광제 보은해원

포덕천하(布德天下) 광제창생(廣濟蒼生) 보국안민(輔國安民)은 후천 천황씨(天皇氏)의 기본이념이고, 보은해원(報恩解冤) 상생의통(相生醫統)은 후천 지황씨(地皇氏)의 기본이념이다. 천황씨는 왜 포덕 광제의 이념을 주장했을까? 새 시대에는 천도(天道)를 세상에 알려 덕을 펴지 않으면 인류는 구제될 수 없으며, 백성이 편안히 살수 없기 때문에 이념으로 정한 것이다.

또한 지황씨는 왜 해원 상생의 이념을 주장했을까? 광명의 새 시대를 이루자면 보은의 차원에서 각자의 소원대로 통치자, 교주, 기업주도 되고 정치 경제적인 소원을 이루어 마음껏 영광과 부귀를 누려봄으로써 원한이 풀리어, 지상천국 이화세계가 이루어질 수 있기 때문에 이념으로 정한 것이다.

77. 眞法海印　醫統保全　진법해인 의통보전

진법(眞法)과 해인(海印)은 때가 되면 믿음이 있는 자에게 내려 주리라 했으며, 장차 병겁(病劫)이 세상에 엄습(掩襲)하리니 의통(醫統)으로 생명을 보존하게 될 것을 선성이 밝힌 바 있다.

또한 100년 전에 풍류주세백년진(風流酒洗百年塵), 즉 '풍류의 술(道術)로 백년의 티끌을 세척하리라' 하였으니 풍류는 조화로써 해인진법을 진실로 활용하는 날 세상은 바뀌게 되리라 믿는다. 기왕에 진법과 해인 단어를 활용하는 절과 종교단체도 있거니와 해인조화(海印造化)는 우리 민속적으로 회자(膾炙)되고 있는 희망적인 만능의 조화체이다. 이를 진실로 활용하여 인류를 구제하는 날이 이르기를 바랄 따름이다.

78. 祿持進路　億兆歡迎　록지진로 억조환영

대순전경(大巡典經)에 장차 말세에는 천지녹지사(天地祿持士)가 나타나리라 하였다. 녹지사에 의하여 복록을 정해주는 역사가 전개되리라 할 때 억조창생이 환영할 것은 물론이다. 복록과 수명이 성경신(誠敬信)에 있다고 오주(五呪)에서 밝히고 있거니와 성(誠)은 옳다고 판단되는 일은 시종일관 정성을 다하는 것이며, 경(敬)은 진실(苟)을 두드리(攵)는 것이니 천지부모(天地父母)와 성인(聖人)을 믿고 존경하는 것이며, 신(信)은 참사람 진인(眞人)의 말로써 그 말씀은 땅에 떨어지지 않으니 믿는 것이다. 그러므로 사람이 믿어야 할 것은 천지부모와 성인뿐이다.

71. 千年故枝　鳳凰棲宿　천년고지 봉황서숙

천년이나 묵은 옛 나무 가지에 봉황새가 깃들어 머물도다. 봉황은 상징적인 동물이며 천년은 수천 년과 통한다. 한단성조(桓檀聖祖)의 전통적 천명(天命)인 홍익이념을 원시반본(元始返本)에 의하여 계승하게 되리니, 오늘날에 와서 한단성조의 나뭇가지와 같은 자손들 중에서 봉황(鳳凰)을 상징하는 성현군자(聖賢君子)들이 탄생하여 인류구제의 대성업(大聖業)을 이루게 되리라는 뜻이다. 이는 필자의 뜻이라기보다는 동서성철(東西聖哲)의 예시 중에 남한에서 만국활계(萬國活計)남조선으로 인류구제의 계획이 정해져 있음을 밝히고 있다.

72. 烏雛反哺　玄鳥知主　오추반포 현조지주

까마귀 새끼는 늙은 어미에게 먹이를 물어다 주며, 제비는 춘삼월에 집주인을 찾아온다는 뜻이다. 까마귀도 효성을 아는데 만물의 영장인 사람이 효로서 보은을 해야 함은 당연한 의무이다. 현조지주혜(玄鳥知主兮)여 빈역귀빈역귀(貧亦歸貧亦歸)는 동경대전(東經大全)의 글귀로서 강남 갔던 제비가 집주인을 찾아오듯 반드시 주인을 찾아올 것이라는 뜻이다.

여기에서 빈역귀빈역귀(貧亦歸貧亦歸)는 과거의 시적(詩的) 감각으로 보면 빈역귀부역귀(貧亦歸富亦歸)가 마땅한데, 빈(貧)자를 두 번 강조한 것은 장차 주인(主人)으로 나올 인물이 빈약하고 또 빈약하다는 의미가 암시되었다고 보아서, 많은 멸시를 당하는 존재로 있다가 홀연히 변화하는 이치가 있을 것으로 믿는다.

73. 孤燈仰慕　新郎忽至　고등앙모 신랑홀지

외로운 등불을 밝히고 우러러 사모하니 신랑이 홀연히 이르더라. 이는 성경에 등불을 들고 기다리는 신부들이 홀연히 신랑이 온다는 소식을 듣고, 준비된 신부는 직접 등불을 밝히고 신랑을 맞이하겠으나, 준비 없는 신부는 기름을 구하려고 나갔다가 때를 놓치리라 하였으니 항상 수련과 기도를 하라는 뜻이다.

오늘날이 바로 등불이 꺼지지 않도록 준비할 시점이라고 볼 때에, 세상 사람이 물질과 향락에 도취되어 세월 가는 줄 모르고 있는 것이 현실이니 신랑 맞이할 준비를 어느 겨를에 할 것인가? 여기에 신부는 여자를 뜻하는 것이 아니라 사람을 말한다. 그러므로 성령(聖靈), 성신(聖神)을 신랑이라 하면 인간은 신부가 되는 것이다.

74. 上帝降臨　琉璃好境　상제강림 유리호경

상제조림(上帝照臨) 유리세계(琉璃世界)는 정역(正易)에 있는 글귀이다. 그러나 본문에는 강림(降臨)이라 한 것은 강림인 천강(天降)과 조림인 강령(降靈)과는 차이가 있다고 본 것이다.

유리세계는 미륵세계의 별칭이니 투명한 동방유리(東方琉璃)세계를 뜻하며, 호경(好境)은 호시절(好時節)의 선경(仙境)을 뜻한다. 호(好)자는 남녀합덕의 의미로써 청춘작반호환향(靑春作伴好還鄕), 즉 "백발이 다시 검은 머리의 청춘이 되어 고향에 돌아가는" 즐거움을 노래한 선지자의 뜻을 담아 엮은 것이다.

79. 人類同胞　憐恤救助　인류동포 련휼구조

전 인류는 천지부모의 도움으로 생육(生育)하고 있으니 하나의 부모에게서 생육함과 같다. 그러므로 서로 불쌍히 여기고 사랑하여 구조해주어야 한다. 그러므로 지구를 감싸고 있는 공기 속에서 같은 공기를 마시고 사는 사람은 동포가 되는 것이다.

그런데 현재도 세계도처에서는 굶어죽는 사람이 수를 헤아릴 수 없이 많은데, 자신의 향락을 위하여 온갖 사치와 낭비를 하는 무수한 사람은 같은 동포 형제를 불쌍히 여기지 않으니 금수와 다를 바 없다. 즉 사수비수(似獸非獸)로 짐승 같으나 짐승이 아닌 사람인 것이다.

80. 精誠貫徹　萬邦相親　정성관철 만방상친

정성(精誠)을 관철(貫徹)한다 함은 일생을 통한 정성은 물론이고, 무한한 영겁을 통하여 원력(願力)을 세워놓고 유초이극종(有初而克終)으로 마무리함을 뜻한다. 이러한 원력과 정성을 세운 선성(先聖)에 의하여 지구촌은 장차 태평성세를 이루게 되리니 만방(萬邦)이 서로 친목하며 잘 살게 될 것으로 믿는다.

성경에서 하느님은 반드시 사전에 선지자를 통하여 예시한 뒤에 실행에 옮기게 됨을 밝히고 있거니와 그 예시는 오래전에 할 수도 있고 임박해서 할 수도 있다. 그러므로 단군시대에 내린 홍익이념구현이나, 구약 신약에서 밝힌 것이나, 100년 전의 예시가 현재에 와서 결과 맺을 수 있으니, 이 모두가 결자해지(結者解之)의 원리에 의하여 처음이 세운 목표를 결실기에 와서 이루어지는 것을 뜻한다.

81. 圓方角妙　不可思議　원방각묘 불가사의

원방각(圓方角)은 천지인(天地人)의 상징적인 도형(圖形)이다. 하늘은 상하사방이 없고 무한대 하다. 그러나 사람의 머리를 하늘로 보아 그 모양을 원(圓)으로 표현하였으며, 땅이 둥근 것은 사실이나 땅을 기준하여 동서남북이 정해져 있으니 사람의 배를 땅으로 보아 그 모양을 방(方)으로 표현하였으며, 사람이 발을 벌리고 서면 삼각(三角)이 되므로 그 모양을 각(角)이라 하였다고 본다.

만물의 형상을 그릴 때 원방각의 모양을 벗어난 것이 없다 할 수 있으니, 천부경(天符經)에도 원방각의 묘(妙)인 천부인(天符印)의 원리가 숨어 있다고 보아서 불가사의 하다고 한 것이다.

82. 武陵桃源　亞米壺中　무릉도원 아미호중

무릉도원(武陵桃源)은 중국인이 세상을 벗어난 별천지 이상향을 비유하여 일컫는 말로써 아득한 옛날 신선이 살았다는 전설적인 명승지이며, 아미호중(亞米壺中)은 무릉도원과 같은 한국의 이상향이다.

한반도에 아미궁(亞米宮)이 있음을 들은 바 있고, 고운(孤雲) 선생의 화개동시(花開洞詩)에서 동국화개동(東國花開洞) 호중별유천(壺中別有天)이라 밝힌 바 있다. 또한 지상신선문위근(地上神仙聞爲近)은 동경대전에서 밝히고 있거니와 과학문명의 발달로 인간의 평균수명이 높아지고 있는 것은 장차 신선세계가 지상에서 이루어지는 증좌(證左)라고 믿는다.

83. 寅賓引導　辰巳當到　인빈인도 진사당도

인빈(寅賓)은 태양의 별칭이며, 또한 손님에게 공경히 대함을 뜻한다. 인빈인도는 장차 동방의 밝은 빛을 보고 찾아오는 손님을 잘 인도할 것을 뜻하며, 진사당도(辰巳當到)는 우리나라의 민속과도 같은 예언에 진사성인출(辰巳聖人出) 오미낙당당(午未樂堂堂)이라는 글귀가 회자(膾炙)되고 있는 바, 언젠가는 맞는 날이 있으리라는 희망을 버리지 않고 있다.

우리나라의 예언은 천간(天干) 지지(地支)로 기록하고 있으나 유일하게 마상록(馬上錄)은 60갑자로 표시하고 있으니, 오미낙당당(午未樂堂堂)을 갑오을미(甲午乙未)로 기록하고 있다는 것이 특색이다. 오는 2014~5년이 갑오을미년이니 임박했거나, 아니면 2074~5년이라는 결론이니 각자의 판단에 맡긴다.

84. 鶴飛鸞舞　龜步麟躍　학비란무 구보인약

청학은 날고 난조는 춤을 추며 거북은 걸어가고 기린은 뛰어간다는 뜻이다. 학(鶴)은 길한 소식을 전한다하며 또는 신선을 상징한다. 난(鸞)조는 오음(五音)에 오색(五色)을 지닌 새로써 성세(聖世)의 도래를 뜻한다.

거북은 가을을 담당한 천년을 사는 영물(靈物)로써 거부귀(貴巨富)의 뜻과 음이 통하며, 기린은 겨울을 담당하는 상상의 동물로써 공자를 상징하기도 한다. 이와 같은 동물을 나열함은 장차 우리나라를 중심으로 지상선경이 벌어지리라는 전제하에서 길상의 동물을 상징한 인물이 배출될 것으로 믿는 뜻에서 이다.

85. 落齒更出　換骨幻態　낙치갱출 환골환태

빠진 이빨이 다시 나오며, 뼈가 바뀌고 용태가 변환한다는 뜻이니 이는 신선세계의 도래(到來)를 의미한다. 낙치부생(落齒復生)과 환골탈태(換骨奪胎)는 과거 선가(仙家)에서 전해오는 글귀이다. 어디까지나 이상향에서의 일로서 우리의 현실과는 무관한 것으로 느낄 수도 있으나 믿을만한 선성(先聖)들의 말씀에서 불원간 신선세계는 지상에서 실현될 것을 밝혔거니와 그 증조가 나타나고 있으니 이를 믿어두는 것도 무방하리라 본다.

신선세계에 대하여는 구약에서도 밝히고 있으니 소나무와 같이 천년을 산 기록이 있으며, 동학에서는 수명에도 상·중·하가 있으니 수백, 수천 년 그 이상을 살게 될 것을 기록하고 있다.

86. 珠樓寶閣　瑤臺瓊室　주루보각 요대경실

구슬로 된 다락과 보배의 전각 또는 아름다운 구슬로 장식한 누대(樓臺)와 구슬로 장식한 집 등은 천궁(天宮)의 화려한 장식을 상징한 표현이다. 장차 지상천국, 새 예루살렘이 건설되리니 지상의 천궁(天宮)을 세우게 됨은 당연한 결론이라고 보아서, 주루보각과 요대경실이 세워지리라는 뜻으로 엮었다.

세칭 격암유록(格庵遺錄)에 장차 한성(漢城), 화성(華城), 개성(開城)에 세계의 보물창고가 세워지리라 하였으며, 또한 증산(甑山)선생이 산금(産金)을 장려하리니 하느님이 장차 크게 쓰기 위함이라 하였다. 이는 우리나라가 지상천국의 총 본부가 되리니 지상천궁(地上天宮)을 세우기 위해서는 세계에 있는 금은 보화를 거두어 쓰게 되리라는 전제가 되는 것이다.

87. 錦繡大韓　燦爛槿域　금수대한 찬란근역

비단으로 수놓은 것 같은 우리 대한의 땅은 찬란하기 그지없는 무궁화 꽃동산이다. 남북한의 분단으로 당장은 볼품사나운 두 동강이의 강산이 된 지 60년이 지났으나, 남북의 통일이 이루어질 때 낙당당(樂堂堂)은 실현 될 것으로 믿는다.

지상천국이 홍익이념의 구현에 의하여 이루어진다는 전제로 볼 때에 그 아름다운 금수강산이 두 동강난 그대로 방치될 수는 없다고 보는 것이 정답이다. 그러므로 남북통일은 물론 대한(大韓)의 이름 그대로 세계를 주도하는 큰 나라가 되리라 믿는다.

88. 摩尼點火　健兒競技　마니점화 건아경기

단제(檀帝)께서 등극하신지 72갑 되는 4321년 무진(戊辰)에 마니산(摩尼山) 참성단(塹星壇)에서 점화(點火)하여 88올림픽을 성공적으로 치룰 것을 바라는 뜻에서 본문을 88번에 배치하였다. 88올림픽은 소련과 미국에서 반쪽경기를 치르고 나서 한국경기에 160개국이 참여하였으니, 6.25전란에 참전한 16개국의 10배이며, 88올림픽의 결과로 헝가리를 비롯하여 소련 등 동구권이 붕괴되었으니 이는 육대구월해운개(六大九月海運開)의 예언이 적중하였음을 알 수 있다.

1992년도 바르셀로나 올림픽에서 시작과 끝에서 금메달은 획득함으로써 한국이 알파와 오메가를 상징한 나라로 각인케 하였으며, 88올림픽과 같이 금메달이 12개를 획득했음은 12지파의 중심이 한국이라는 상징적의미가 있으니, 새 시대의 주인공으로 키우고 있다는 사실을 알아야 한다. 최근 반기문(潘基文) 유엔사무총장의 배출도 한국의 장래를 위한 징표의 하나라고 본다.

89. 白頭龍池　蓬萊毘盧　백두용지 봉래비로

* 백두산(白頭山)은 서양인이 인류의 시원(始原)지라 하는 에덴동산이라는 사실을, 권천문(權天文)박사가 성경, 불경, 회남자(淮南子)기록을 고증(考證)하여 발표한 바 있거니와 천지(天池)는 용담(龍潭)이라고도 하니 용지(龍池)라 하였다. 성서에서 동해와 서해가 흐르는 곳이 인류구제의 터전임을 밝혔거니와 그러한 조건을 갖춘 곳은 세계에서 유일무이함이 사실이다.

* 봉래비로(蓬萊毘盧)는 금강산(金剛山)의 비로봉(毘盧峯)을 뜻하니 금강산의 1만2천봉을 응(應)하여 1만2천 도통군자배출을 예부터 예시하고 있다. 金剛山은 봄이고, 여름은 봉래산(蓬萊山), 가을은 풍악산(楓嶽山), 겨울은 개골산(皆骨山)이라하니 천하의 명산(名山)이기에 춘하추동에 이름이 따로 있다.

90. 智異靈峯　漢拏鹿潭　지리영봉 한라녹담

지리산의 신령스런 봉우리와 한라산의 백록담(白鹿潭)이로다. 한라산은 금강산, 지리산과 더불어 삼신산(三神山)이라 하는 바 일명 봉래(蓬萊), 방장(方丈), 영주(瀛洲)라고도 한다. 지리산(智異山)은 만고불복산(萬古不服山)이라 전하니 이태조(李太祖)는 산신이 복종하지 않는다 하여 경상도에서 전라도 지리산으로 이적(移籍) 시켰다는 전설이 있다.

또한 한라산은 남쪽에서 올라오는 태풍의 북상을 막아 본국의 피해를 감소하는 역할을 하고 있으니 제주도(濟州道)라는 이름이 맞는다보며, 특별자치도로서 장차 공헌이 크리라 믿는다.

91. 奇巖峻嶺　碧湖深壑　기암준령 벽호심학

기특한 큰 바위, 높은 고개, 푸른 호수 깊은 골짝은 우리나라 명산(名山)의 특색이며 자랑이 아닐 수 없다. 우리나라 산세는 지역에 따라 다르니 성질과 말 표현이 강직한 경상도의 산세는 웅대하고 가파르며, 성질이 유순하고 말이 더딘 충청도는 산세가 유순 완만하며, 성질이 다정하고 다감한바 있는 전라도는 산세도 아름답고 예향이라 칭하며, 성질이 모나지 않고 말도 특색이 없는 경기도는 산세도 특색이 없이 아름다우며, 성질이 침묵하고 말이 적은 강원도는 산세도 웅대하고 험준하다.

92. 植木培育　巨樹茂林　식목배육 거수무림

나무를 심고 북돋아 잘 키우니 큰나무가 무성하여 수풀을 이루도다. 우리나라는 경제건설과 더불어 산림도 푸르게 무성하고 있다. 산림이 무성해야 국력도 신장한다고 하거니와 북한은 산이 붉으니 강우량이 적어 농사는 흉작이 계속되며 경제가 어려워 남한의 햇빛정책과 참여정부의 배려가 없었다면 그 정황은 목불인견(目不忍見)이었을 것이다. 산에 나무가 무성해야 비를 끌어 들이게 됨은, 사막에 비가 나리지 않는 것으로 알 수 있다. 이는 사람이 덕을 쌓아야 복을 받는 것과 같은 이치이니 적덕(積德)은 인간생활의 기본이 된다.

93. 楊柳垂直　松柏常綠　양유수직 송백상록

버들나무가지는 곧바로 드리우고, 소나무 잣나무는 항상 푸르도다. 버드나무가지는 아래로 축 늘어져 있으므로 수양(垂楊)버들이라 하거니와 사람도 겸손하면 수양(修養)이 되었다 하니 우연히 발음과 뜻이 같음을 알 수 있다.

소나무는 상록수로서 우리나라산에 많이 있으니 항상 푸른 것이 산으로 인식하게 되었다. 선성(先聖)께서 소나무는 철모르는 나무라 비유하신 후 소나무가 많이 죽었다는 기록이 있다. 철은 시절(時節)을 뜻하니 이는 세상이 바뀌기에 앞서 자연에서 알려주는 이치를 밝힌 것이다. 그 당시는 한일합방이 임박한 때였으므로 우리민족이 일제강점기를 대처하는 지혜가 요망됨을 뜻하였던 것이다.

최근에도 소나무가 병충해로 대량 죽어가는 보도를 들은 바 있다. 변화하는 시운에 따라 유비무환으로 준비하는 것이 삶의 지혜가 될 것으로 믿는다.

94. 杏梨芳艶　芝蘭幽閑　행리방염 지란유한

* 살구꽃과 배꽃의 모양이 모란의 풍성함과 장미꽃의 아름다움과 짙은 향기는 지니지 못했으나, 향기 맛 나는 살구열매와 달고 시원한 맛의 큰 배를 맺게 하나니 꽃피고 열매 맺는 것을 더욱 좋아 하리라.

* 지초(芝草)와 난초(蘭草)는 그윽한 향내를 피우면서 한가히 있으니 군자를 상징하고 있다. 따라서 문인화가는 난을 그려 작품으로 널리 활용하고 있는 것은 화려함을 버리고 정서 있는 한가한 삶을 취하겠다는 군자(君子)의 자세에서 비롯된 것이 아닌가 한다.

월이며, 오(午)는 말에 불이고 5월이며, 미(未)는 양에 흙이고 6월이며, 신(申)은 원숭이에 쇠이고 7월이며, 유(酉)는 닭에 쇠이고 8월이며, 술(戌)은 개에 흙이고 9월이며, 해(亥)는 돼지에 물이고 10월에 해당한다. 정역에서는 묘월세수(卯月歲首)를 밝히고 있다.

100. 隨其器局　題詞著論 수기기국 제사저론

그 사람의 기국, 즉 기량 지식에 따라서 가사(歌詞)와 저술(著述)과 논술(論述) 등을 짓는다는 말이니, 문장(文章)을 보아 그 사람의 지식과 인격을 알 수 있음은, 글은 바로 그 사람의 마음이요 기국이기 때문이다.

수기기국(隨其器局)은 동경대전(東經大全)의 탄도유심급(歎道儒心急)장에 있으니 그 일부를 소개하여 결자해지(結者解之)의 숨은 뜻을 살펴보기로 한다.

風雲大手 隨其器局 玄機不露 勿爲心急 功成他日 好作仙緣
(풍운대수 수기기국 현기불로 물위심급 공성타일 호작선연)
즉 풍운의 큰 수단은 그 기국(器局)에 따르나니 현기(玄機)가 드러나지 않더라도(드러나지 않나니 로 풀기도 함) 마음을 급하게 하지 말라. 공을 이루는 다른 날에 좋게 신선과 인연을 맺으리라.

여기에서 공을 이루는 타일(他日)은 파자(破字)하면 인야일(人也日)이니 천지인(天地人)의 순서대로 천존(天尊) 지존(地尊) 시대를 지나 인존(人尊)시대를 뜻하며, 좋게 신선(神仙)과 인연을 지으리라 하였음은 춘삼월(春三月) 호시절(好時節)을 뜻하니 장차 신인합덕(神人合德)의 조화로서 결실하는 인연을 맺게 되는 날이 있을 것을 뜻하는 것이다.

95. 霜菊雪梅　翠竹香蓮 상국설매 취죽향연

서리속의 국화와 눈 속에 매화이며, 푸른 대나무와 향기의 연꽃이로다. 봄여름을 다 보내고 서리 내리는 가을에 피는 국화는 때를 기다리는 군자의 지조를 상징하며, 눈 속에 피는 매화는 새 봄의 소식을 알리고 있으니 선구적인 인물의 상징이 된다. 푸른 대나무 잎에서 들리는 바람소리의 숙연함과 속이 비어있는 대나무는 망념에 쌓인 세상 사람의 마음을 인도하는 스승이 된다. 향기롭고 아름다운 연꽃은 세상티끌 속에서 헤매는 사람에게 티없이 아름다운 마음을 갖으라고 호소하는 듯 맑고 어여쁘다.

96. 樵童牧者　耕田養畜 초동목자 경전양축

나무하는 아이와 양을 기르는 목자는 산촌(山村)이나 목장에서 볼 수 있는 광경이며, 밭을 갈고 가축을 기르는 일은 자연을 상대로 살아가는 농촌의 순수한 생활상을 말한다. 오늘날은 과학문명의 발달로 세계를 상대로 하여 일등만이 살 길이며 경제 발전을 제일이라 주장하는 국제화 시대를 살고 있는 이때에 뒤진 감이 있으나, 초동과 목자 또는 경전과 양축으로 부모에게 효도하고 국가에 충성하는 소박한 생활에서 새 시대를 맞이하는 무한한 희망이 있다는 사실을 알아야 할 것이다.

97. 丙丁戊己　庚辛壬癸 병정무기 경신임제

하늘의 방패인 천간(天干) 즉 갑(甲) 을(乙) 병(丙) 정(丁) 무(戊) 기(己) 경(庚) 신(申) 임(壬) 계(癸)의 10개 신장(神將)이 있으니, 갑을은 3 8목(木), 병정은 2 7화(火), 무기는 5 10토(土), 경신은 4 9금(金) 임계는 1 6수(水)에 해당한다.

진선미(眞善美)는 천지인(天地人)을 상징하는 바, 천간(天干) 10개는 진(眞)자의 10획수와 같으며, 지지(地支) 12개는 선(善)자의 12획수와 같으니 우연이 아니다. 다만 사람은 만물 중에 영장인데 미(美)자의 9획수와 같으니 7 8 9로 완성을 암시한 천부경(天符經)의 원리에 부합한다고 할 수 있다.

98. 丑卯午未　申酉戌亥 축묘오미 신유술해

땅을 지탱하는 지지(地支) 즉 자(子) 축(丑) 인(寅) 묘(卯) 진(辰) 사(巳) 오(午) 미(未) 신(申) 유(酉) 술(戌) 해(亥)의 12개 신장(神將)이 있으니, 자는 쥐, 축은 소, 인은 호랑이, 묘는 토끼, 진은 용, 사는 뱀, 오는 말, 미는 양, 신은 원숭이, 유는 닭, 술은 개, 해는 돼지에 해당한다.

년월일시(年月日時)별로 천간 지지의 담당이 있어 엄연한 질서 속에서 천하 만물이 생장렴장(生長斂藏)한다. 10간(干)과 12지(支)가 교합하여 갑자(甲子)로 시작하면 60번째 계해(癸亥)에서 끝나고, 다시 갑자(甲子)가 되면 환갑(還甲)이라 한다. 사람의 사주팔자(四柱八字)를 잘 타고나야 잘산다는 말은 운명이 어떠한 천간과 지지를 타고 태어났느냐 에서 결정됨을 말한다.

99. 牛兎馬羊　猿鷄狗豚 우토마양 원제구돈

소와 토끼와 말과 양과 원숭이와 닭과 개와 돼지는 12지(支) 동물 중 일부이다. 12지(支)를 5행(行)과 달로 분류하고 있으니, 자(子)는 쥐에 물이고 11월이며, 축(丑)은 소에 흙이고 12월이며, 인(寅)은 호랑이에 나무이고 1월이며, 묘(卯)는 토끼에 나무이고 2월이며, 진(辰)은 용에 흙이고 3월이며, 사(巳)는 뱀에 불이고 4

忠孝

萬國忠誠民族中興之本崇祖孝親全人

盛家之源 檀紀四三三九年 孫敬植書

索引

弘홍/36　褒포/51　春춘/14　辰진/64　祖조/20　丈장/38　有유/18　溫온/24　嚴암/69　舜순/32

紅홍/16　品품/50　出출/65　進진/60　祚조/24　將장/32　柔유/17　翁옹/52　仰앙/57　順순/28

化화/38　豊풍/55　忠충/37　鎭진/29　調조/41　章장/49　酉유/74　往왕/58　哀애/40　戌술/74

和화/37　風풍/14　衷충/44　震진/14　造조/38　藏장/15　育육/70　王왕/28　愛애/38　術술/50

火화/67　筆필/48　娶취/54　姪질/53　鳥조/57　長장/15　尹윤/29　外외/53　夜야/18　崇숭/52

畵화/49　　　　　翠취/72　集집/30　族족/53　腸장/17　恩은/59　瑤요/66　野야/27　瑟슬/51

禍화/42　**ㅎ**　臭취/40　足족/14　再재/32　乙을/25　要요/30　弱약/43　僧승/31

花화/59　河하/21　恥치/43　**ㅊ**　尊존/52　在재/33　陰음/10　夭요/42　藥약/21　勝승/11

華화/27　夏하/14　治치/46　燦찬/67　宗종/30　才재/46　音음/30　勇용/32　躍약/65　承승/35

幻환/65　堅학/69　齒치/65　贊찬/29　終종/18　載재/10　儀의/10　容용/44　楊양/70　始시/18

換환/65　學학/37　徵치/15　參참/25　鐘종/28　著저/75　宜의/55　用용/47　羊양/74　時시/33

歡환/61　鶴학/64　親친/61　創창/19　主주/57　蹟적/19　意의/26　友우/38　讓양/43　矢시/20

活활/17　寒한/40　七칠/11　唱창/50　周주/29　佺전/25　義의/37　尤우/20　陽양/10　示시/49

鳳황/56　漢한/69　　　　　彰창/33　宙주/9　傳전/23　衣의/55　牛우/74　養양/73　詩시/50

皇황/20　閑한/71　**ㅋ**　昌창/35　晝주/18　全전/60　誼의/38　祐우/32　語어/44　息식/41

荒황/20　韓한/66　快쾌/41　策책/25　珠주/66　前전/18　議의/63　禹우/23　億억/61　植식/70

黃황/16　鹹함/16　　　　　妻처/53　鑄주/49　展전/50　醫의/60　羽우/15　言언/44　識식/47

回회/30　合합/19　**ㅌ**　處처/55　竹죽/72　戰전/32　二이/10　虞우/23　嚴엄/27　伸신/17

晦회/17　亥해/74　濁탁/42　戚척/53　俊준/47　田전/73　異이/68　宇우/9　業업/19　信신/26

會회/23　楷해/48　兌태/13　拓척/29　峻준/69　篆전/48　耳이/12　運운/45　域역/67　新신/57

繪회/49　海해/60　太태/9　斥척/32　準준/34　節절/39　益익/36　雲운/33　易역/33　申신/74

孝효/36　解해/59　態태/65　千천/56　中중/63　絶절/52　人인/61　韻운/50　然연/9　神신/21

曉효/26　杏행/71　泰태/58　天천/12　重중/35　點점/67　仁인/43　雄웅/32　硏연/39　腎신/16

厚후/42　行행/11　澤택/13　賤천/42　之지/39　丁정/73　印인/60　元원/23　硯연/48　臣신/37

后후/23　香향/72　兎토/74　哲철/19　地지/12　定정/12　因인/19　圓원/62　緣연/33　身신/55

後후/18　虛허/10　土토/26　徹철/62　志지/44　情정/29　姻인/54　冤원/59　熱열/40　辛신/73

勳훈/46　許허/32　統통/60　帖첩/48　持지/60　政정/31　寅인/64　援원/62　閱열/47　失실/18

訓훈/30　軒헌/22　通통/13　淸청/42　支지/25　正정/33　引인/64　源원/63　炎염/21　室실/66

休휴/31　赫혁/24　退퇴/30　靑청/16　智지/68　淨정/26　忍인/45　猿원/75　艶염/71　實실/59

黑흑/16　革혁/34　投투/48　體체/21　枝지/56　精정/62　一일/33　轅원/22　榮영/27　尋심/39

興흥/26　玄현/57　　　　　初초/35　止지/41　貞정/54　日일/13　遠원/62　永영/62　心심/39

喜희/40　賢현/19　**ㅍ**　樵초/72　池지/68　靜정/31　壬임/73　月월/13　盈영/10　深심/69

熙희/34　兄형/53　巴파/25　草초/48　知지/57　帝제/58　　　　　越월/52　英영/46　十십/11

義희/21　慧혜/41　判판/9　超초/52　紙지/48　弟제/37　**ㅈ**　位위/12　迎영/61　氏씨/28

　　　　壺호/63　八팔/11　觸촉/41　至지/57　濟제/59　姉자/53　偉위/19　藝예/49

　　　　好호/58　彭팽/23　崔최/28　芝지/71　題제/75　子자/36　威위/49　譽예/51　**ㅇ**

　　　　浩호/35　便편/55　推추/46　誌지/21　兆조/61　字자/48　胃위/17　豫예/31　亞아/63

　　　　湖호/69　平평/45　秋추/14　直직/70　彫조/49　慈자/36　儒유/39　五오/11　兒아/67

　　　　護호/38　肺폐/16　雛추/56　織직/22　操조/44　紫자/22　幼유/38　午오/74　雅아/44

　　　　豪호/19　哺포/56　丑축/74　織직/24　朝조/18　者자/72　幽유/71　悟오/35　樂락/41

　　　　婚혼/54　布포/59　畜축/73　珍진/50　潮조/32　自자/9　庚유/26　烏오/56　惡악/42

　　　　忽홀/57　胞포/61　祝축/51　眞진/60　照조/58　作작/14　惟유/31　玉옥/34　安안/45

```
┌─────────┐
│ 판 권   │
│ 소 유   │
└─────────┘
```

海淸 孫敬植 著書

篆書百林文

2020년 8월 15일 인쇄
2020년 8월 25일 발행

저　자 | 손 경 식 (孫敬植)
사무실 | 서울 서대문구 창천동 490(연희로 28),
　　　　홍익사랑빌딩 4F 해청갤러리 / 서실
　전화 | 02-336-5885
　H.P | 010-4302-5242

발행처 | 月刊 書藝文人畵 · ㈜이화문화출판사
발행인 | 이 홍 연
　주소 | 서울시 종로구 인사동길 12, 310호
　전화 | (02)732-7096~7
　FAX | (02)738-9887
등록번호 | 제300-2001-138
홈페이지 | www.makebook.net

값 20,000 원